跟大师学书法

学书有法

沈尹默 著

中华书局

图书在版编目（CIP）数据

学书有法：沈尹默讲书法/沈尹默著. —北京：中华书局，
2023.12
ISBN 978-7-101-16448-0

Ⅰ.学…　Ⅱ.沈…　Ⅲ.汉字-书法　Ⅳ.J292.1

中国国家版本馆 CIP 数据核字（2023）第 227282 号

书　　名	学书有法：沈尹默讲书法
著　　者	沈尹默
责任编辑	董　虹　蔡楚芸
责任印制	管　斌
出版发行	中华书局
	（北京市丰台区太平桥西里 38 号　100073）
	http://www.zhbc.com.cn
	E-mail:zhbc@zhbc.com.cn
印　　刷	三河市博文印刷有限公司
版　　次	2023 年 12 月第 1 版
	2023 年 12 月第 1 次印刷
规　　格	开本/787×1092 毫米　1/16
	印张 10¼　插页 2　字数 100 千字
印　　数	1-8000 册
国际书号	ISBN 978-7-101-16448-0
定　　价	35.00 元

出版说明

　　沈尹默先生(1883—1971)，是我国著名的书法家、诗人。他崇尚晋代二王的书法艺术，并广集历代书家所长，得其神韵而创立了独特而典雅的个人风格。工正行草书，尤以行书擅场。精于用笔，于笔势、笔法多有阐发，其书法理论对近代书法界有深刻影响。

　　沈尹默先生于上世纪五六十年代撰写了大量论书文字，分别发表于《文汇报》等报刊，有的曾单本印行。这些论书文字深入浅出，易于接受，对初学者有较大帮助，影响了当时一大批书法爱好者。为光大沈尹默先生的书学思想，让更多的书法爱好者受惠，我们将他的论书文字重新编辑成册，出版发行。为使读者更深入了解沈尹默先生书学思想，本书选配了部分沈尹默先生的书法作品，以及文中提到的历代名家作品图片，作为对本书内容的补充。

<div style="text-align: right">

中华书局编辑部

2023 年 11 月

</div>

目 录

目 录

书法漫谈

再一次试写关于论书法的文章

　　我的朋友，尤其是青年朋友们，他们都以为我能写字，而且不断地写了五十多年，对于书法的理论和要诀，必定是极其精通的，屡次要求我把它写出来，给大家看看。其实，对我这样的估计是过了分际的，而且这个要求也是不容易应付的。因为，要满足大家的希望，一看了我所写的东西，就能够彻底懂得书法，这是一件不可必得的事情。一则，书法虽非神秘的东西，但它是一种技术，自有它的微妙所在，非多看多写，积累体会，不能有多大的真实收获；单靠文字语言来表达一番是不能够尽其形容的。一则，我虽然读过了前人不少的论书法的著作，但是不能够全部了解，至今还在不断研讨中；又没有包慎翁的胆量，拿起笔来，便觉茫然，不

沈尹默书法作品

知从何处说起才好。前几年曾经试写过一两篇论书法的文章，发表以后，问过几个见到我的文章的人，不是说"不容易懂"，就是说"陈义过高"。这样的结果，就不会发生多大的效用，对于有志书法的人们是丝毫没有帮助的啊！

对于承受祖国文化遗产的问题，这是整个建设过程中一项重要任务。人们得到了这样莫大的启示和教训，因而我体会到在日常生活中，凡是没有被群众遗忘掉，相反地，还有一点留恋着喜爱着的东西，只要对人们有益处的，都应该重视它，都应该当一个问题来研究它，以便整理安排，更好地利用它为人民服务。中国的字画也就应当归入这一类。因为这个缘故，又一次被朋友们督促着要我对于祖国文化遗产之一——书法，尽一点阐发和整理的力量。我经过了长时期的考虑，无可推诿地担任下来，决定再作一次试写。

这次拟不拘章节篇幅短长，只随意写去，尽量广泛地收集一些材料，并力求详尽明确，通俗易解。在我的方面必须做到这样。至于有志于书法的阅读者一方面，我诚恳地要求，不要随便看过便了，如遇到不合意处，就应该提出意见，不论是关于语意欠分明、欠正确，或者是意见不同。我写的东西是极其普通的，但是我认为都是与书法根本问题有关的；不过，我是一个无师自学的人，虽然懂得一点，总不免有些外行，方家们看了，能给我一些指正，那是十分欢迎的。初学写字的人们的意见，我尤其愿意听受，因为他们固然没有方家们的专门知识，但

他们对于书法上各种问题的看法，一定很少成见，没有成见，自然也少了一些障碍，在这种情况下，是会有新的发现和发展的。

试写的稿子，本非定本，尽有修改和重作的可能，如果经过大家的反复讨论斟酌，将来或可成为一本集体写成的较为完善的论书法的小册子，指望它能够起一些推陈出新的作用。

我学习书法的经过和体验

　　我自幼就有喜欢写字的习惯，这是由于家庭环境的关系，我的祖父和父亲都是善于写字的。祖父拣泉公是师法颜清臣、董玄宰两家，父亲阆斋公早年学欧阳信本体，兼习赵松雪行草，中年对于北朝碑版尤为爱好。祖父性情和易，索书者

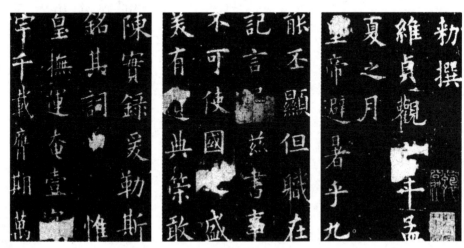

唐·欧阳询《九成宫醴泉铭》（局部）

有求必应。父亲则谨严，从不轻易落笔，而且忙于公事，没有闲空来教导我们。我幼小是从塾师学习黄自元所临的欧阳《醴泉铭》，放学以后，有时也自动地去临摹欧阳及赵松雪的碑帖，后来看见父亲的朋友仇涞之先生的字，爱其流利，心摹取之，当时常常应酬人的请求，就用这种字体，今日看见，真要惭愧煞人。

记得十五六岁时，父亲交给我三十柄折扇，嘱咐我要带着扇骨子写。另一次，叫我把祖父在正教寺高壁上写的一首赏桂花长篇古诗用鱼油纸蒙着钩模下来。这两次，我深深感到了我的执笔手臂不稳和不能悬着写字的苦痛，但没有下决心去练习悬腕。二十五岁左右回到杭州，遇见了一个姓陈的朋友，他第一面和我交谈，开口便这样说：我昨天在刘三那里，看见了你一首诗，诗很好，但是字其俗在骨。我初听了，实在有些刺耳，继而细想一想，他的话很有理由，我是受过了黄自元的毒，再沾染上一点仇老的习气，那时，自己既不善于悬腕，又喜欢用长锋羊毫，更显得拖拖沓沓地不受看。陈姓朋友所说的是药石之言，我非常感激他。就在那个时候，立志要改正以往的种种错误，先从执笔改起，每天清早起来，就指实掌虚，掌竖腕平，肘腕并起地执着笔，用方尺大的毛边纸，临写汉碑，每纸写一个大字，用淡墨写，一张一张地丢在地上，写完一百张，下面的纸已经干透了，再拿起来临写四个字，以后再随便在这写过的纸上练习行草，如是不间断者两年多。一九一三年到北京大学教书，下课以后，抽出时间，仍旧继续习字。那

时改写北碑，遍临各种，力求画平竖直，一直不断地写到一九三〇年。经过了这番苦练，手腕才能悬起稳准地运用。在这个期间，又得到好多晋唐两宋元明书家的真迹影片，写碑之余，从米元章上溯右军父子诸帖，得到了很多好处。一九三三年回到上海，重复用唐碑的功。隋唐各家，都曾仔细临摹过，于褚河南诸碑领悟较为深入。经过了遍临各种碑帖及各家真迹的结果，到了一九三九年，才悟到自有毛笔以来，运用这样工具作字的一贯方法。凡是前人沿用不变的，我们也无法去变动它，前人可以随着各人的意思变易的，我也可以变易它，这是一个基本原则。在这里，就可以看出一种根本法则是什么，这就是我现在所以要详细讲述的东西——书法。

写字的工具——毛笔

有人说，用毛笔写字，实在不如用钢笔来得方便，现在既有了自来水钢笔，那么，毛笔是不久就会废弃掉的。因此，凡是关于用毛笔的一切讲究，都是多余的事，是用不着的，也很显得是不合时代的了。这样说法对吗？就日常一般应用来说，是对的，但是只对了一半，他们没有从全面来考虑；中国字不单是有它的实用性一方面，而且还有它的艺术性一方面呢。要字能起艺术上的作用，那就非采用毛笔写不可。不要看别的，只要看一看世界上日常用钢笔的国家，那占艺术

"大明万历年制"款毛笔

重要地位的油画，就是用毛笔画成的，不过那种毛笔的形式制作有点不同罢了；至于水彩画的笔，那就完全和中国的一样。因为靠线条构成的艺术品，要能够运用粗细、浓淡、强弱各种不同的线条来表现出调协的色彩和情调，才能曲尽物象，硬笔头是不能够奏这样的功效的。字的点画，等于线条，而且是一色墨的，尤其需要有微妙的变化，才能现出圆活妍润的神采，正如前人所说"戈戟铦锐可畏，物象生动可奇"，字要有那样种种生动的意态，方有可观。由此可知，不管今后日常写字要不要用毛笔，就艺术方面来看，毛笔是不可废弃的。

我国最早没有纸张的时候，是用刀在龟甲、兽骨上面刻字来记载事情，后来竹简、木简代替了甲骨，便用漆书。漆是一种富有黏性的浓厚液体，可以用一种削成的木质，或者是竹的小棒蘸着写上去，好比旧式木工用来画墨线的竹片子一样。渐渐地发现了石墨，把它研成粉末，用水调匀，可以写字，比漆方便得多。这样，单单一枝木和竹的小棒子，是不适用的了，因而发生了利用兽毛系扎成笔头，然后再把它夹在三五寸长的几个木片或者竹片的尖端去蘸墨使用的办法，这便是后来毛笔形式的起源。曾经看见龟甲上有精细的朱色文字尚未经刀刻的，想必当时已经有了毛笔，如果没有毛笔的话，那种字是无法写上去的。不知经过了多少年代的改进，积累经验，精益求精，直到秦朝，蒙恬才集其大成，后世就把制笔的功劳，一概归之于蒙恬。蒙恬起家便做典狱文学的官，想来他在当时也和

李斯、赵高一样，写得一笔好字，可惜没有能够流传下来。

在这里，我体会到了一件重要事情，就是我国的方块字和其他国家的拼音文字不同，自从有文字以来，留在世间的，无论是甲骨文，是钟鼎文，是刻石，是竹简木版，无一不是美观的字体，越到后来，绢和纸上的字迹，越觉得它多式多样地生动可爱。这样的历史事实，无可辩驳地证明了我国的字，一开始就具有艺术性的特征。而能尽量地发展这一特征，是与所用的几经改进过的工具——毛笔有密切而重要的关系的。因此，我国书法中，最关紧要和最需要详细说明的就是笔法。

书法的由来及其必要性和重要性

在未曾讲述笔法以前，首先应该说明以下一件极其重要的事实：

笔法不是某个先圣先贤根据个人的意愿制定出来，要大家遵守的，而是本来就在字的本身的一点一画中间本能地存在着的，是在人体的手腕生理能够合理的动作和所用工具能够适应的发挥作用这两个条件相结合的原则下，才自然地形成，而在字体上生动地表现出来的。但是经过好多岁月，费去了不少人仔细传习的力量，才创造性地被发现了，因之，把它规定成为书家所公认的笔法。我现在不惮烦地在下面举几个例子，为得使人更容易了解这样的法则是不能不遵守的，遵守着法则去做，才会有成就和发展的可能。

犹如语言一样，不是先有人制定好了一种语法，然后人们才开口学着说话，相反地，语法是从语言由简单到复杂的发展过程中，逐渐改进演变而成的，它是存在于语言本身中的。可是，有了语法之后，人们运用语言的技术，获得不断的进步，能更好地组织日益丰富的语汇，来表达正确的思想。

再就旧体诗中的律诗来看，齐梁以来的诗人，把古代诗读起来平仄声字最协调的句子，即是律句，如古诗十九首中"青青河畔草"（三平两仄）、"识曲听其真"（三仄两平）、"极宴娱心意"（两仄两平一仄）、"新声妙入神"（两平两仄一平）等句（近体律诗只用这样平仄字配搭成的四种句子）选择出来，组织成为当时新体诗，但还不能够像近体律诗那样平仄相对，通体协调。就是这样，从初唐四杰（王勃、杨炯、卢照邻、骆宾王）、宋之问、沈佺期、杜审言诸人，一直到了杜甫，才完成近体律诗的组织形式工作。这个律诗的律，自有五言诗以来，就在它的本身中存在着的，经过了后人的发现采用，奉为规矩，因而旧日诗体得到了一种新的发展。

写字虽是小技，但它也有它的法则，知道这个法则，也是字体本身所固有的，不依

沈尹默篆书对联（集《天发神谶碑》字）

赖个人的意愿而存在的，因而它也不会因人们的好恶而有所迁就，只要你想成为一个书家，写好字，那就必须拿它当作根本大法看待，一点也不能违反它。

大家知道，宇宙间事无大小，不论是自然的、社会的，或者是思维的，都各自有一种客观存在着的规律，这是已经被现代科学实践所证明了的。规律既然是客观存在着的，那么，人们就无法随意改变它，只能认识了它之后去掌握它，利用它做好一切所做的事情。不懂得应用写字的规律的人，就无法写好字，肯定地可以这样说。不过，写字的人不一定都懂得写字规律，这也是事实。关于这一点，以后也须要详细解释一下。

写字必须先学会执笔

　　写字必须先学会执笔，好比吃饭必须先学会拿筷子一样，如果筷子拿得不得法，就会发生拈菜不方便的现象。这样的情况，我们时常在聚餐中可以遇到的，因为用筷子也有它的一定的方法，不照着方法去做，便失掉了手指和两根筷子的作用，便不会发生使用的效力。用毛笔写字时能与前章所说的规律相适应，那就是书法中所承认的笔法。

　　写字何以要讲究笔法？为的要把每个字写好，写得美观。要字的形体美观，首先要求构成形体的一点一画的美观。人人都知道，凡是美观的东西，必定通体圆满，有一缺陷，便不耐看了。字的点画，怎样才会圆满呢？那就是当写字行笔时，时时刻刻地将笔锋运用在一点一画的中间。笔的制作，我们是熟悉的：笔头中心一簇长而尖的部分便是锋；周围包裹着的仿佛短一些的毛叫作副毫。笔的这样制作法，是为得使笔头中间便于含墨，笔锋在点画中间行动时，墨水随着也在它所行动的地方流注下去，不会偏上偏下，偏左偏右，均匀渗开，四面俱到。这

样形成的点画，自然就不会有上轻下重，上重下轻，左轻右重，左重右轻等等偏向的毛病。能够做到这样，岂有看了不觉得它圆满可观的道理。这就是书法家常常称道的"笔笔中锋"。自来书家们所写的字，结构短长疏密，笔画肥瘦方圆，往往不同，可是有必然相同的地方，就是点画无一不是中锋。因为这是书法中唯一的笔法，古今书家所公认而确遵的笔法。

用毛笔写字时，行笔能够在一点一画中间，却不是一件很容易做到的事情，笔毛即使是兔和鼠狼等兽的硬毛，总归是柔软的，柔软的笔头，使用时，很不容易把握住它，从头到尾使尖锋都在画中行而一丝不走，这是人人都能够理会得到的。那么，就得想一想，用什么方法来使用这样工具，才可以使笔锋能够随时随处都在点画当中呢？在这里，人们就来利用手臂生理的作用，用腕去把已将走出中线的笔锋运之使它回到当中地位，所以向来书家都要讲运腕。但是单讲运腕是不够的，因为先要使这管笔能听腕的指挥，才能每次将不在当中的笔锋，不差毫厘地运到当中去；若果腕只顾运它的，而笔管却是没有被五指握住，摇动而不稳定，那就无法如腕的意，腕要运它向上，它或许偏向了下，要运它向左，它或许偏向了右。这种情况之下，你看应该怎么办呢？因此之故，就得先讲执笔，笔执稳了，腕运才能奏功，腕运能够奏功，才能达成"笔笔中锋"的目的，才算不但能懂得笔法，而且可以实际运用笔法了。

执笔五字法和四字拨镫法

书法家向来对执笔有种种不同的主张，其中只有一种，历史的实践经验告诉我们，它是对的，因为它是合理的。那就是唐朝陆希声所得的，由二王传下来的擫、押、钩、格、抵五字法。可是先要弄清楚一点，这和拨镫法是完全无关的。让我分别说明如下：

笔管是用五个手指来把握住的，每一个指都各有它的用场，前人用擫、押、钩、格、抵五个字分别说明它，是很有意义的。五个指各自照着这五个字所含的意义去做，才能把笔管捉稳，才好去运用。我现在来分别着把五个字的意义申说一下：

擫字是说明大指的用场的。用大指肚子出力紧贴笔管内方，好比吹笛子时，用指擫着笛孔一样，但是要斜而仰一点，所以用这字来说明它。

押字是用来说明食指的用场的。押字有约束的意思。用食指第一节斜而俯地出力贴住笔管外方，和大指内外相当，配合起来，把笔管约束住。这样一来，笔

沈尹默 1962 年为青少年书大楷习字帖

管是已经捉稳了，但还得利用其他三指来帮助它们完成执笔任务。

钩字是用来说明中指的用场的。大指、食指已经将笔管捉住了，于是再用中指的第一、第二两节弯曲如钩地钩着笔管外面。

格字是说明无名指的用场的。格取挡住的意思，又有用揭字的，揭是不但挡住了而且用力向外推着的意思。无名指用指甲肉之际紧贴着笔管，用力把中指钩向内的笔管挡住，而且向外推着。

抵字是说明小指的用场的。抵取垫着、托着的意思。因为无名指力量小，不

能单独挡住和推着中指的钩，还得要小指来衬托在它的下面去加一把劲，才能够起作用。

以上已将五个指的用场一一说明了。五个指就这样结合在一起，笔管就会被它们包裹得很紧。除小指是贴在无名指下面的，其余四个指都要实实在在地贴住了笔管（如执笔法一）。

以上所说，是执笔的唯一方法，能够照这样做到，可以说是已经打下了写字的基础，站稳了第一步。

拨镫法是晚唐卢肇依托韩吏部所传授而秘守着，后来才传给林蕴的，它是推、拖、捻、拽四字诀，实是转指法。其详见林蕴所作《拨镫序》。

把拨镫四字诀和五字法混为一谈，始于南唐李煜。煜受书于翟光，著有《书述》一篇，他说："书有七字法，谓之拨镫。"又说："所谓法者，擫、压、钩、揭、抵、导、送是也。"导、送两字是他所加，或者得诸翟光的口授，亦未可知。这是不对的，是不合理的，因为导、送是主运的，和执法无关。又元朝张绅的《法书通释》中引《翰

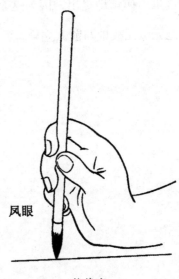

凤眼

执笔法一

林禁经》云："又按钱若水云，唐陆希声得五字法曰，擫、押、钩、格、抵，谓之拨镫法。"但检阅计有功《唐诗纪事》陆希声条，只言"凡五字：擫、押、钩、格、抵"，而无"谓之拨镫法"字样。由此可见，李煜的七字法是参加了自己的意思的，是不足为据的。

后来论书者不细心考核，随便地沿用下去，即包世臣的博洽精审，也这样原封不动地依据着论书法，无怪乎有时候就会不能自圆其说。康有为虽然不赞成转指法，但还是说"五字拨镫法"而未加纠正。这实在是一桩不可解的事情。我在这里不惮烦地提出，因为这个问题关系于书法者甚大，所以不能缄默不言，并不是无缘无故地与前人立异。

再论执笔

执笔五字法，自然是不可变易的定论，但是关于指的位置高低、疏密、斜平，则随人而异。有主张大指横撑，食指高钩如鹅头昂曲的。我却觉得那样不便于用，主张食指止用第一节押着笔管外面，而大指斜而仰地撅着笔管里面。这都是一种习惯或者不习惯的关系罢了，只要能够做到指实掌虚，掌竖腕平，腕肘并起，便不会妨碍用笔（如执笔法二）。所以捉管的高低浅深，一概可以由人自便，也不必作硬性规定。

前人执笔有回腕高悬之说，这可是有问题的。腕若回着，腕便僵住了，不能运动，即失掉了腕的作用。这样用笔，会使向来运腕的主张，成了欺人之谈，"笔笔中锋"也就无法实现。只有一样，腕肘并起，它是做到了的。但是，这是掌竖腕平就自然而然地做得到

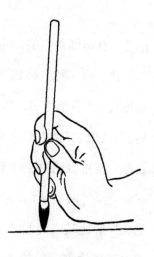

执笔法二

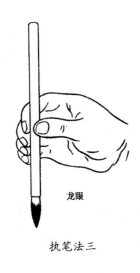

龙眼

执笔法三

的事，又何必定要走这条弯路呢。又有执笔主张五指横撑，虎口向上，虎口正圆的，美其名曰"龙眼"（如执笔法三）；长圆的，美其名曰"凤眼"。使用这种方法，其结果与回腕一样。我想这些多式多样不合理的做法，都由于后人不甚了解前人的正常主张，是经过了无数次的实验才规定了下来，它是与手臂生理和实际应用极相适合的；而偏要自出心裁，巧立名目，腾为口说，惊动当世，增加了后学的人很多麻烦，仍不能必其成功，写字便成了不可思议的一种难能的事情，因而阻碍了书法的前途。林蕴师法卢肇，其结果就是这样的不幸。

推、拖、捻、拽四字拨镫法，是卢肇用它来破坏向来笔力之说，他这样向林蕴说过："子学吾书，但求其力尔，殊不知用笔之方，不在于力，用于力，笔死矣。"又说："常人云永字八法，乃点画尔，拘于一字，何异守株。"看了上面的议论，便可以明白他对于书法的态度。他很喜欢《翰林禁经》所说的"笔贵饶左，书尚迟涩"两句话，转指的书家自然是尚迟涩的，自然只要讲"筋骨相连""意在笔先"等比较高妙的话，写字时能做出一些姿态就够了，笔力原是用不着的。林蕴对于这位老师的传授，"不能自益其要妙"，只好写成一篇《拨镫序》，传于智

者。我对转指是不赞成的，其理由是：指是专管执笔的，它须常是静的；腕是专管运笔的，它须常是动的。假使指和腕都是静的，当然无法活用这管笔；但使都是动的，那更加无法将笔锋控制得稳而且准了。必须指静而腕动地配合着，才好随时随处将笔锋运用到每一点一画的中间去。

我在一九四○年曾经为张廉卿草稿作跋，对于他的书诀，有所讨论，是一篇文言文，附在后面，以供参考。

附：张廉卿草稿跋

昔人有言，古之善书，鲜有得笔法者。观诸元明以来流传墨迹，斯语益信。廉卿先生一代文宗，不薄书学，其结构虽随时尚，而笔致迥别，精心点画，多所创获，遂以有成，扬声奕世，可谓豪杰之才，出类拔俗者矣。即此卷草稿，初非用意所为，而卓荦不苟，正非寻常所能企及，良可宝也。卷前眉上有题记数行，似是笔诀，其文云："名指得力，指能转笔。落纸轻，入墨涩。发锋远，收锋急。指腕相应，五指齐力。"细绎之，微嫌有出入，或是偶尔书得，非定本也。前二语，要是先生自道平生用笔得力之秘。向来执笔五法为：擫、押、钩、格、抵，先生主张转笔，因特注意于格，盖非此则笔转

时易出画外故也。惟其用转，故不得不落纸轻，入墨涩，沉着作势，方有把握也。"发锋远，收锋急"二语，是其作字时刻刻自绳之事，有时合意、有时则否者也。其末二语，乃是自来书家相传不易之法，惟不当引入此章，谓非其类也。盖既以大、食、中三指转笔，同时复使名指力格，则其用力之轻重自有不同，未易齐一，惟五指执管不动，一致和合，用力始得称齐耳。以指转笔，既欧阳永叔所谓"指运而腕不知者"，更安得指腕相应耶！愚于此等处不能无疑，特为拈出以诒知者。

题毕，偶更检阅一过，见卷末副纸尾别有一行作"名指得力，指能转笔。落纸轻，注墨辣。发锋远，收锋密。藏锋深，出锋烈"。始知先生已自易去后二语，信愚见之非妄，得一印证，私喜无已。观先生遗墨，"收锋急"，似非所能为，故后章易"急"为"密"，盖亦自知其不甚切合耳。此等处可见前辈之笃实不欺。

运　腕

指法讲过了，还得要讲腕法，就是黄山谷学书论所说的"腕随己左右"。也就得连带着讲到全臂所起的作用。因为用笔不但要懂得执法，而且必须懂得运法。执是手指的职司，运是手腕的职司，两者互相结合，才能完成用笔的任务。照着五字法执笔，手掌中心自然会虚着，这就做到了"指实掌虚"的规定。掌不但要虚，还得竖起来。掌能竖起，腕才能平；腕平肘才能自然而然地悬起，肘腕并起，腕才能够活用（如执笔法四）。肘总比腕要悬得高一些。腕却只要离案一指高低就行，甚至于再低一些也无妨。

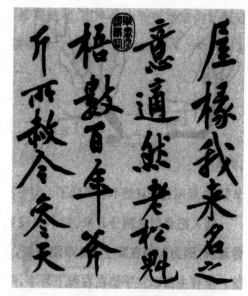

宋·黄庭坚《松风阁诗》（局部）

25

但是，不能将竖起来的手掌跟部的两个骨尖同时平放在案上，只要将两个骨尖之一，交替着换来换去地切近案面（如执笔法五）。因之捉笔也不必过高，过高了，徒然多费气力，于用笔不会增加多少好处的。这样执笔是很合于手臂生理条件的。写字和打太极拳有相通的地方，太极拳每当伸出手臂时，必须松肩垂肘，运笔也得要把肩松开才行，不然，全臂就要受到牵制，不能灵活往来；捉笔过高，全臂一定也须抬高，臂肘抬高过肩，肩必耸起，关节紧接，运用起来自然不够灵活了。写字不是变戏法，因难见巧是可以不必的啊！

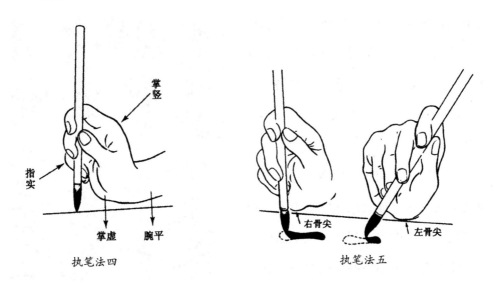

执笔法四　　　　　　　　　　执笔法五

前人把悬肘悬腕分开来讲，小字只要悬腕，大字才用悬肘，其实，肘不悬起，就等于不曾悬腕，因为肘搁在案上，腕即使悬着，也不能随己左右的灵活应用，这是不言而喻的事情。至有主张以左手垫在右腕下写字，叫作枕腕，那妨碍更大，不可采用。

以上所说的指法、腕法，写四五分以至五六寸大小的字是最适用的，过大了的字就不该死守这个执笔法则，就是用掌握管，亦无不可。

苏东坡记欧阳永叔论把笔云："欧阳文忠公谓余当使指运而腕不知，此语最妙。"坊间刻本东坡题跋是这样的，包世臣引用过也是这样的。但检商务印书馆影印夷门广牍本张绅《法书通释》也引这一段文字，则作"予当使腕运而指不知"。我以为这一本是对的。因为东坡执笔是单钩的（山谷曾经说过："东坡不善双钩悬腕。"又说："腕着而笔卧，故左秀而右枯。"这分明是单钩执笔的证据），这样执笔的人，指是不容易转动的（如执笔法六）。再就欧阳永叔留下的字迹来看，骨力清劲，锋芒峭利，也不像由转指写成的。我恐怕学者滋生疑惑，所以把我的意见附写在这里，以供参考。

执笔法六

行　笔

前人往往说行笔，这个行字，用来形容笔毫的动作是很妙的。笔毫在点画中移动，好比人在道路上行走一样，人行路时，两脚必然一起一落，笔毫在点画中移动，也得要一起一落才行。落就是将笔锋按到纸上去，起就是将笔锋提开来，这正是腕的唯一工作。但提和按必须随时随处相结合着：才按便提，才提便按，才会发生笔锋永远居中的作用。正如行路，脚才踏下，便须抬起，才抬起行，又要按下，如此动作，不得停止。

在这里又说明了一个道理：笔画不是平拖着过去的。因为平拖着过去，好像在沙盘上用竹筷画字一样，它是没有粗细和浅深的。没有粗细浅深的笔画，也就没有什么表情可言；中国书法却是有各种各样的表情的。米元章曾经这样说过，"笔贵圆"，又说"字之八面"，这正如作画要在平面上表现出立体来的意义相同。字必须能够写到不是平躺在纸上，而呈现出飞动着的气势，才有艺术的价值。

再说，转换处更须要懂得提和按，笔锋才能顺利地换转了再放到适当的中间

去，不至于扭起来。锋若果和副毫扭在一起，就会失掉了锋的用场，不但如此，万毫齐力，平铺纸上，也就不能做到，那么，毛笔的长处便无法发展出来，不会利用它的长处，那就不算是写字，等于乱涂一阵罢了。

前人关于书法，首重点画用笔，次之才讲间架结构。因为点画中锋的法度，是基本的，结构的长短、正斜、疏密是可以因时因人而变的，是随意的。赵松雪说得对："书法以用笔为上，而结字亦须用工，盖结字因时相传，用笔千古不易。"这是他临独孤本兰亭帖跋中的话，前人有怀疑兰亭十三跋者，以为它不可靠，我却不赞同这样说法，不知道他们所根据的是一些什么理由。这里且不去讨论它。

永字八法

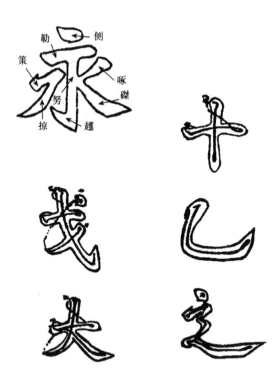

我国自从造作书契，用来代替结绳的制度以后，人事一天一天地复杂起来，文字也就不能不随着日常应用的需要，将笔画过于繁重的，删减变易，以求便利使用。小篆是由大篆简化而成的；八分又是由小篆简化而成，而且改圆形为方形；隶书又是八分的便捷形式。自今以后，无疑地，还会有进一步的简化文字。分隶通行于汉代，魏晋有锺繇、王羲之隶书各造其极（唐张怀瓘语）。锺书刻石流传至今的，有《宣示表》《力命表》

魏·锺繇《宣示表》北京图书馆
宋拓（大观帖本，局部）

魏·锺繇《力命表》（局部）

《荐季直表》诸帖，与现在的楷书一样，不过结体古拙些。

王羲之的《乐毅论》《黄庭经》《东方朔画赞》《快雪时晴》诸帖，那就是后世奉为楷书的规范。所以有人把楷书又叫作今隶。唐朝韩方明说："八法起于隶字之始，后汉崔子玉，历锺、王以下，传授至于永禅师。"我们现在日常用的字体，还是楷书，因而有志学写字的人，首先必须讲明八法。在这里，可以明白一桩事情：字的形体，虽然递演递变，一次比一次简便得不少，但是笔法，却加繁了些，楷书比之分隶，较为复杂，比篆书那就更加复杂。

字是由点画构成的，八法就是八种笔画的写法。何以叫作永字八法？卢肇曾经这样说过："永字八法，乃点画尔。"这话很对。前人因为字中最重要的丶一丨丿丿八八种笔画形式，唯有永字大略备具，便用它来代替了概括的说明，而且使人容易记住。但是字的笔画，实在不止八种，所以《翰林禁经》论永字八法，是这样说："古人用笔之术，多于永字取法，以其八法之势，能通一切字也。"就是说，练习熟了这八种笔法，便能活用到其他形式的笔画中去；一言以蔽之，无非是要做到"笔笔中锋"地去写成各个形式。八种笔画之外，最紧要的就是戈法，书家认为"乀"画是难写的一笔。不包括在永字形内的，还有心字的"乚"，乙、九、元、也等字的"乚"，卩、力、句等字的"刁"，阝、了、等字的"乛"。

现在把《翰林禁经》论永字八法和近代包世臣述书中的一段文章，抄在

下面：

　　点为侧，侧不得平其笔，当侧笔就右为之；横为勒，勒不得卧其笔，中高下两头，以笔心压之；竖为努，努不宜直其笔，直则无力，立笔左偃而下，最要有力；挑为趯，趯须蹲锋得势而出，出则暗收；左上为策，策须斫笔背发而仰收，则背斫仰策也，两头高，中以笔心举之；左下为掠，掠者，拂掠须迅，其锋左出而欲利；右上为啄，啄者，如禽之啄物也，其笔不罨，以疾为胜；右下为磔，磔者，不徐不疾，战行欲卷，复驻而去之。

　　这是载在《翰林禁经》中的。掠就是撇，磔又叫作波，就是捺。至于这几句话的详细解释，须再看包世臣的说明：

　　夫作点势，在篆皆圆笔，在分皆平笔；既变为隶，圆平之笔，体势不相入，故示其法曰侧也。平横为勒者，言作平横，必勒其笔，逆锋落纸，卷（这个字不甚妥当，我以为应该用铺字）毫右行，缓去急回；盖勒字之义，强抑力制，愈收愈紧；又分书横画多不收锋，云勒者，示隶画之必收也。后人为横画，顺笔平过，失其法矣。直为努者，谓作直画，必笔管逆向上，笔尖

亦逆向上，平锋着纸，尽力下行，有引弩两端皆逆之势，故名努也。钩为趯者，如人之趯脚，其力初不在脚，猝然引起，而全力遂注脚尖，故钩末断不可作飘势挫锋，有失趯之义也。仰画为策者，如以策（马鞭子）策马，用力在策本，得力在策末，着马即起也；后人作仰横，多尖锋上拂，是策末未着马也；又有顺压不复仰卷（我以为应当用趯字）者，是策既着马而末不起，其策不警也。长撇为掠者，谓用努法，下引左行，而展笔如掠；后人撇端多尖颖斜拂，是当展而反敛，非掠之义，故其字飘浮无力也。短撇为啄者，如鸟之啄物，锐而且速，亦言其画行以渐，而削如鸟啄也。捺为磔者，勒笔右行，铺平笔锋，尽力开散而急发也；后人或尚兰叶之势，波尽处犹袅娜再三，斯可笑矣。

包氏这个说明，比前人清楚得多，但他是主张转指的，所以往往喜用卷毫裹锋字样，特为指出，以免疑惑。

笔势和笔意

　　点画要讲笔法，为的是"笔笔中锋"，因而这个法是不可变易的法，凡是书家都应该遵守的法。但是前人往往把笔势也当作笔法看待，比如南齐张融，善草书，常自美其能。萧道成（齐高帝）尝对他说："卿书殊有骨力，但恨无二王法。"他回答说："非恨臣无二王法，亦恨二王无臣法。"又如米元章说："字之八面，唯尚真楷见之，大小各自有分。智永有八面，已少锺法，丁道护、欧、虞笔始匀，古法亡矣。"以上所引萧道成的话，实在是嫌张融的字有骨力，无丰神，二王法书，精研体势，变古适今，既雄强，又妍媚，张融在这一点上，他的笔势或者是与二王不类的，并不是笔法不合。米元章所说的"智永有八面，已少锺法"，这个"法"字，也是指笔势而言。智永是传锺、王笔法的人，岂有不合笔法之理，自然是体势不同罢了，这是极其显明易晓的事情。笔势是在笔法的基础上发展起来的，但是它因时代和人的性情而有古今、肥瘦、长短、曲直、方圆、平侧、巧拙、和峻等各式各样的不同，不像笔法那样一致而不可变易。因此，必须要把"法"和

隋·智永《真草千字文》（局部）

"势"二者区别开来，然后对于前人论书的言语，才能弄清楚，不至于迷惑而无所适从。

其次，还有笔意，须得谈一谈。既懂得了笔法，练熟了笔势，不但奠定了写字的基础，而且从此会不断地发展前进，精益求精。我们知道，字的起源，本来是由于仰观俯察，取法于星云、山川、草木、兽蹄、鸟迹各种形象而成的。因此，虽然字的造形是在纸上的，但是它的神情意趣，却与纸墨以外的，自然环境中的一切动态有自相契合之处。所以看见挑担的彼此争路、船工撑上水船、乐伎的舞蹈、草蛇、灰线，甚至于听见了江流汹涌的响声，都会使善于写字的人，得到很大的帮助。这个理由是可以理解的。因此，我现在把颜真卿和张旭关于锺繇《书法十二意》的问答，抄在下面，使大家阅读一下，是有益处的。

锺繇《书法十二意》是："平谓横也，直谓纵也，均谓间也，密谓际也，锋谓端也，力谓体也，轻谓屈也，决谓牵掣也，补谓不足也，损谓有余也，巧谓布置也，称谓大小也。"

颜真卿《述张长史笔法十二意》："金吾长史张公旭谓仆曰……'夫平谓横，子知之乎？'仆曰：'尝闻长史每令为一平画，皆须横纵有象，非此之谓乎？'长史曰：'然。''直谓纵，子知之乎？'曰：'岂非直者必纵之，不令邪曲乎？'曰：'然。''均谓间，子知之乎？'曰：'尝蒙示以间不容光，其此之谓

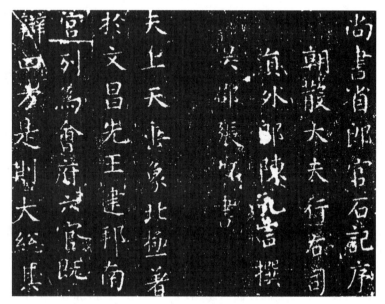

唐·张旭《郎官石柱记》(局部)

平？'曰：'然。''密谓际，子知之乎？'曰：'岂非筑锋下笔，皆令完成，不令疏乎？'曰：'然。''锋谓末，子知之乎？'曰：'岂非末已成画，使锋健乎？'曰：'然。''力谓骨体，子知之乎？'曰：'岂非趯笔则点画皆有筋骨，字体自然雄媚乎？'曰：'然。''轻谓曲折，子知之乎？'曰：'岂非钩笔转角，折锋轻过，亦谓转角为暗过之谓乎？'曰：'然。''决谓牵掣，子知之乎？'曰：'岂非牵掣为撇，锐意挫锋，使不怯滞，令险峻而成乎？'曰：'然。''益谓不足，子知之

乎？'曰：'岂非结构点画有失趣者，则以别点画旁救之乎？'曰：'然。''损谓有余，子知之乎？'曰：'岂谓趣长笔短，虽点画不足，常使意气有余乎？'曰：'然。''巧谓布置，子知之乎？'曰：'岂非欲书，预想字形布置，令其平稳，或意外生体，令有异势乎？'曰：'然。''称谓大小，子知之乎？'曰：'岂非大字促令小，小字展令大，兼令茂密乎？'曰：'然。'子言颇皆近之矣。……倘著巧思，思过半矣。功若精勤，当为妙笔。曰，幸蒙长史传授用笔之法，敢问攻书之妙，何以得齐古人。曰，妙在执笔令其圆畅，勿使拘挛；其次识法；其次布置，不慢不越，巧使合宜；其次纸笔精佳；其次变通适怀，纵舍掣夺，咸有规矩。五者既备，然后能齐古人。"

上面所引的文章，初看了，未免有些难懂，但是有志书法的人们，这一关必得要过的，必须耐性反复去看，去体会，不要着急，今天不懂，明天再看，不厌不倦，继续着看，今天懂一点，明天懂一点，总要看到全懂为止。凡人想学成一艺，就必须要有这样钻研的贯彻精神才行。

习字的方法

　　"工欲善其事，必先利其器。"这句老话，是极其有道理的。写字时，必须先把笔安排好，紫毫、狼毫、羊毫，或者是兼毫都可以用，随着各人的方便和喜爱。不过紫毫太不经用，而且太贵。不管是哪种笔，也不管是写大字或者是写小字的，都得先用清水把它洗通，使全个笔头通开，洗通了，即刻用软纸把毫内含水顺毫挤擦干净，使笔头恢复到原来的形状，然后入墨使用。用毕后，仍须用清水将墨汁洗净，擦干。这样做，不但下次用时方便，而且笔毫不伤，经久耐用。我们若是不会这样使用毛笔，不但辜负了宋朝初年宣城笔工诸葛氏改进做法（散卓的做法）的苦心，也便不能发挥笔毫的长处。现在大家用的笔，就是散卓。推原改作散卓的用意，是嫌古式有心或无心的枣核笔，都是含墨量太小，使用起来，灵活性不大。这样说来，使用散卓笔的人们，若果只发开半截笔头，那么，笔头上半截最能蓄墨水的部分，不是等于虚设了吗？又有人把长锋羊毫笔头上半截用线扎住，那也失掉了长锋的用意，不如改用短锋好了。他们的意见是：不扎住，笔腹

入墨便会扩张开不好用；或者说通开了怕笔腰无力，不听使唤。固然，粗制滥造的笔，是会有这样的毛病，但我以为不可专埋怨笔，还得虚心考察一下，是否有别种缘故：或者是自己的指腕没有好好练习过，缺少功夫，因而控制不住它；或者因为自己不会安排，往往用水把笔头泡洗以后，不立刻用软纸擦干，就由它放在那里，自然干去，到下次入墨时，笔毫腰腹就会发生膨胀的现象。我是有这样的实际经验的。

明·漆堆黑云纹笔

清·象牙雕八仙管狼毫笔

我们常常听见说"笔酣墨饱"，若果笔不通开，恐怕要实现这一句话是十分困难的。墨饱了笔才能酣，酣就是调达通畅，一致和合；笔毫没有一根不是相互联系着而又根根离开着的，因而它是活的。当我们用合法的指腕来运用这样的工具，将笔锋稳而且准地时刻放在纸上每一点画中间去，同时，副毫自然而然地平铺着，墨水就不会溢出毫外，墨便是聚积起来的，便没有涨墨的毛病了。不但如此，因

为手腕不断地提按转换，墨色一定不会是一抹平的，是会有微妙到目力所不能明辨的不同程度的浅深强弱光彩油然呈现出来，纸上字的笔画便觉得显著地圆而有四面，相互映带着构成一幅立体的画面。这就是前人所说的有笔有墨。写字的墨，应该浓淡适宜，我以为与其过浓，毋宁淡一些的好，因为过浓了，笔毫便欠灵活，不好使用。字写得太肥了，被人叫作墨猪，这种毛病是怎样发生的？这是因为不懂得笔法，不会运用中锋，笔的锋和副毫往往互相纠缠着，不能做到万毫齐力，平铺纸上，成了无笔之墨，一个一个地黑团团，比作多肉少骨的肥猪是再恰当不过的啊！

东坡书说："书法备于正书，溢而为行草，未能正书而能行草，犹未能庄语而辄放言，无足道也。"这话很正确。习字必先从正楷学起，为的便于练习好一点一画的用笔。点画用笔要先从横平竖直做起，譬如起房屋，必须先将横梁直柱，搭得端正，然后墙壁窗门才好次第安排得齐齐整整，不然，就不能造成一座合用的房屋。横画落笔须直下，直画落笔须横下，这就是"直来横受，横来直受"的一定的规矩。因为不是这样，就不易得势。你看鸟雀将要起飞，必定把两翅先收合一下，然后张开飞起；打拳的人，预备出拳伸臂时，必先将拳向后引至胁旁，然后向前伸去，不然，就用不出力量来。欲左先右，欲下先上，一切点画行笔，皆须如此。横画与捺画，直画与撇画，是最相接近的，两笔上端落笔方法，捺与横，

撇与直，大致相类，中段以下则各有所不同。捺画一落笔便须上行，经过全捺五分之一或二，又须折而下行平过，到了将近全捺末尾一段时，将笔轻按，用肘平掣，趯笔出锋，这就是前人所说的"一波三折"。撇画一落笔即须向左微曲，笔心平压，一直往左掠过，迅疾出锋，意欲劲而婉，所以行笔既要畅，又要涩，最忌迟滞拖沓和轻虚飘浮。其他点画，皆须按照侧、趯、策、啄等字的字义，体会着去行使笔毫。还得要多找寻些前代书家墨迹作榜样细看，不断地努力学习，久而久之，自然可以得到心手相应的乐处。

习字必先从摹拟入手，这是一定不移的开始办法，但是，我不主张用薄纸或油纸蒙着字帖描写，也不主张用九宫格纸写字。这是为什么呢？因为摹拟的办法，只不过是为得使初学写字的人，对照字帖，有所依傍，不至于无从着手，但是，切不可忘记了发展个人创造性这一件顶重要的事情。若果一味只知道依傍着写，便会有碍于自运能力的自由发展；用九宫格纸写成了习惯，也会对着一张白纸发慌，写得不成章法。最好是，先将要开始临摹的帖，仔细地从一点一画多看几遍，然后再对着它下笔临写，起初只要注意每一笔一画的起讫，每笔都有其体会，都有了几分相像了，就可注意到它们的配搭。开始时期中，必然感到有些困难，不会容易得到帖的好处，但是，经过一个相当长的"心摹手追"的手脑并用时期，便能渐渐地和帖相接近了，再过了几时，便会把前代书家的笔势笔意和自己的脑

和手的动作不知不觉地融合起来，即使离开了帖，独立写字，也会有几分类似处，因为已经能够活用它的笔势和笔意了，必须做到这样，才算是有些成绩。

米元章以为"石刻不可学，必须真迹观之，乃得趣"。因为一经刻过的字，总不免有些走样，落笔处最容易为刻手刻坏，看不出是怎么样下笔的。下笔处却是最关紧要的地方，就是"金针度与"的地方，这一处不清楚，学的人就要枉费许多揣摩工夫。可是，魏晋六朝的楷书，除了石刻以外，别无墨迹留存世间，只有写经卷子是墨迹，都是小楷字体。唐代书家楷书墨迹，褚遂良有大字《阴符经》和《兒宽赞》，颜真卿有《自书告身》，徐浩有《朱巨川告身》，柳公权有《题大令送梨帖》几行小楷，此外只有一些写经卷子而已。宋四家楷书只有蔡襄《跋颜书告身后》是墨迹。赵松雪楷书墨迹较多，如《三门记》《仇公墓志》《胆巴碑》《残本苏州某禅院记》《汲黯传》等。以上所记，学书人都应该反复熟观其用笔，以求了解他们笔法相同之处和笔势笔意相异之处。至于日常临摹之本，还得采用石刻。

一般写字的人，总喜欢教人临欧阳询、虞世南的碑，我却不大赞同，认为那不是初学可以临仿的。欧、虞两人在陈、隋时代已成名家，入唐都在六十岁以后，现在留下的碑刻，都是他们晚年极变化之妙的作品，往往长画与短画相间，长者不嫌有余，短者不觉不足，这非具有极其老练的手腕是无法做到的，初学也是无从去领会的。初学必须取体势平正、笔画匀长的来学，才能入手。

唐·写经残片

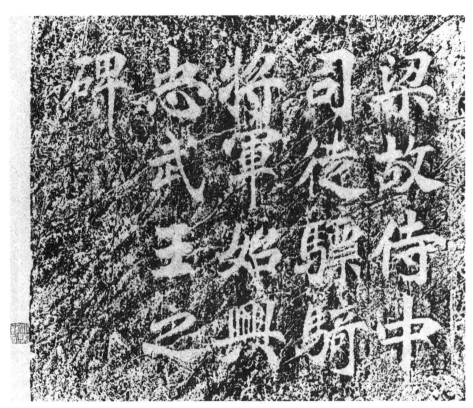

梁·贝义渊《萧憺碑》(局部)

沈尹默临《郑文公碑》

在这里，试举出几种我认为宜于初学的，供临习者采用。

六朝碑中，如梁贝义渊书《萧憺碑》，魏郑道昭书《郑文公下碑》、《刁遵志》《大代华岳庙碑》，隋《龙藏寺碑》，《元公》《姬氏》二志等；唐碑中，如褚遂良书《伊阙佛龛碑》和《孟法师碑》，王知敬书《李靖碑》，颜真卿书《东方画赞》和大字《麻姑仙坛记》，柳公权书《李晟碑》等。

佳碑可学者甚多，不能一一举出，如《张猛龙碑》《张黑女志》是和欧、虞碑刻同样奇变不易学，故从略。我是临习《大代华岳庙碑》最久的，以其极尽横平竖直之能事，若有人嫌它过于古拙，不用也可以，写《伊阙碑》的人，可以同时

唐·褚遂良《雁塔圣教序》（局部）

把墨迹大字《阴符经》对照着看，便能看明白他的用笔，这两种是褚公同一时期写成的。喜欢欧、虞书的人，可用《孟法师碑》来代替，这是褚公采用了他的两位老师的用笔长处（欧力虞韵），去掉了他们的结体的短处而写成的。《兒宽赞》略后于这个碑，字体极相近，可参看，但横画落笔平入不可学，这是褚书变体的开端，不免有些尝试的地方；他到后来便改正了，看一看《房梁公碑》和《雁塔圣教序记》就可以明白。颜书宜先熟看墨迹《告身》的用笔，然后再临写《仙坛记》或者《画赞》。我何以要采用柳的《李晟碑》，因为柳《跋送梨帖》真迹，是在写《李晟碑》前一年写的，对照着多看几遍，很容易了解

他用笔的真相，是极其有益处的，比临别的柳碑好得多，董玄宰曾经说过一句话，大致是这样："自学柳诚悬，方悟用笔古淡处。自今以往，不得舍柳法而趋右军也。"我认为董这句话，不是欺人之谈，因为我看见了他跋虞临《兰亭序》的几行小楷，相信他于柳书是有心得的。赵书点画，笔笔断而复连，交代又极分明，但是平捺有病，不可学。

习字的益处

　　写字时必须端坐，脊梁竖直，胸膛敞开，两肩放松，前人又说："写字先从安脚起"，这并不是说字的脚，而是说写字人的脚，要平稳地踏放在地上。这些都是为的使身体各部分保持正常活动关系，不让它们失却平衡，彼此发生障碍，然后才能血脉通畅，呼吸和平，身安意闲，动静协调，想行便行，想止便止，眼前手下一切微妙的动作，随时随处都能够照顾得周周到到。在这样情况之下去伸纸学习写字，就会逐步走入佳境，一切点画形神，都很容易有深入的体会，不但字字得到了适当安排，连一个人的身心各方面也都得到了适当安排。一个忙于工作的人，不问是脑力劳动，或者是体力劳动，如果每日能够在百忙中挤出一小时，甚至于半小时或二十分钟的辰光也好，来照这样练习一番，我相信不但于身体有好处，而且可以养成善于观察、考虑、处理一切事情的敏锐的和凝静的头脑。程明道曾经这样说过："某书字时甚敬，非是要字好，即此是学。"诸位看了，不要以为凡是宋儒的话，都不过是些道学先生腐气腾腾的话，而不去理睬它，这是不恰

当的。我以为这里说的"敬"，就和"执事敬"的"敬"字意思一样，用现代的话来解释，便是全心全意地认真去做。因为不是这样，便做不好任何一桩事情的。米元章说"一日不书，便觉思涩"，可以见得，习字不但有关于身体的活动，而且有关于精神的活动的，这是爱好写字的人所公认的事实。

我并没有希望人人都能成为一个书家的意思，真正的书家不是单靠我们提倡一下就会产生出来的。不过只要人们肯略微注意一下书法，懂得它的一些重要意义，并且肯经过一番执笔法的练习的话，依我的经验说来，不但字体会写得好看些，而且能够写得快些，写的时间能够持久些，因而就能够多写些，这岂不是对于日常应用也是有好处，是值得提倡的一件事情吗！字的用场，实在是太广泛了，如彼此通信，工作报告，考试答案，宣传写作，处所题名，物品标识等等，写得漂亮一点，就格外会使得接触到的人们意兴快畅些，更愿意接受些。我想，一般爱好艺术的人们，若是看到了任何上面题着有意义的文句而且是漂亮的字迹，一定会发生出快感。

去年接到了一封来信，是浙东白马湖春晖中学三位同学写的，是来问我关于书法上的几个问题的。信上说他们看到了我所写的谈书法的文章后，增加了学习书法的兴趣，再提出几个问题，要我答复。他们是这样写的："一、书法究竟是不是祖国优秀的文化遗产的一部分？二、如果是的，是否应该很好地爱护它，把

泰山高嶽以立身明
鏡止水以居心青天
白日以應事光風霽
月以待人

莊山元局書
完白鄧琰

清·邓石如《警语》

善與人交久而能敬
榮且溺之耦耕廿山
林之杳藹遁世無悶
恬佚淨漠

包世臣寫

清·包世臣《警语》

52

它发扬光大？三、书法究竟是不是过去统治阶级提倡的，还是人民大众所提倡的？四、书法是不是值得学习？应该怎样学习？学到怎样地步才算合标准？"第一、二、四等三个问题，已经在上面几章中讲过了，现在专就第三个问题，解答如下：

文字和语言一样，是一种人类交流思想所用的工具，它是没有阶级性的，它虽可以为反动的统治阶级服务，但也可以为人民大众服务。现在人民翻了身，当家作主了，承受先民文化遗产，正是我们无可推诿的责任，我们对于书法的提倡和爱护，也就是为要尽这一份责任。还有人以为劳动大众不懂得欣赏名画法书，这也是错误的想法。要知道劳动人民并非生来文化水准低，而是过去一直被剥夺了受教育权利的缘故。我相信，人民大众欣赏书画的能力，同欣赏音乐、戏剧一样，是必然会普遍地一日比一日增高的。五年以来劳动人民文化生活水平的提高，便是明例。

再说一件事，清朝到了乾隆时代，有一种乌、方、光的字体，就是所谓"馆阁体"，这却是专为写给皇帝看的大卷和白折而造成的；近百年来，已为一般人士所鄙视。邓石如、包世臣他们提倡写汉魏六朝碑版，目的就是反对这种字体。我们在今日，写字主张整齐匀净，是可以的，却不可以将历代传统的法书一笔抹杀，而反向"馆阁体"看齐。这是我对于书法的意见。

书家和善书者

　　"古之善书，鲜有得笔法者。"前人是这样说过。就写字的初期来说，这句话，是可以理解的，正同音韵一样，四声清浊，是不能为晋宋以前的文人所熟悉的，他们作文，只求口吻调利而已。但在今天看来，就很觉得奇怪，既说他不懂得笔法，何以又称他为善书者呢？这种说法，实在容易引起后来学者不重视笔法的弊病。可是，事实的确是这样的。前面已经讲过，笔法不是某一个人凭空创造出来的，而是由写字的人们逐渐地在写字的点画过程中，发现了它，因而很好地去认真利用它，彼此传授，成为一定必守的规律。由此可知，书家和非书家的区别，在初期是不会有的。写字发展到相当兴盛之后（尤其到唐代），爱好写字的人们，一天比一天多了起来，就产生出一批好奇立异，相信自己，不大愿意守法的人，分成许多派别，各人使用各人的手法，各人创立各人所愿意的规则，并且传授及别人。凡是人为的规则，它本身与实际必然不能十分相切合，因而它是空洞的、缺少生命力的，因而也就不会具有普遍的、永久的活动性，因而也就不可

能使人人都满意地沿用着它而发生效力。在这里，自然而然地便有书家和非书家的分别明显出来了。有天分、有修养的人们，往往依他自己的手法，也可能写出一笔可看的字，但是详细检查一下它的点画，有时与笔法偶然暗合，有时则不然，尤其是不能各种皆工。既是这样，我们自然无法以书家看待他们，至多只能称之为善书者。讲到书家，那就得精通八法，无论是端楷，或者是行草，它的点画使转，处处皆须合法，不能丝毫苟且从事，你只要看一看二王、欧、虞、褚、颜诸家遗留下来的成绩，就可以明白，如果拿书和画来相比着看，书家的书，就好比精通六法的画师的画，善书者的书，就好比文人的写意画。善书者的书，正如文

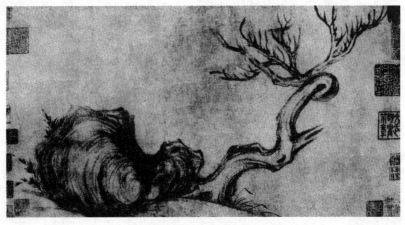

宋·苏轼《枯木竹石图》（局部）

人画，也有它的风致可爱处，但不能学，只能参观，以博其趣。其实这也是写字发展过程中，不可避免的现象。

六朝及唐人写经，风格虽不甚高，但是点画不失法度，它自成为一种经生体，比之后代善书者的字体，要谨严得多。宋代的苏东坡，大家都承认他是个书家，但他因天分过高，放任不羁，执笔单钩，已为当时所非议。他自己曾经说过："我书意造本无法。"黄山谷也尝说他"虽有笔不到处，亦韵胜也"。就这一点来看，他又是一个道地的不拘拘于法度的善书的典型人物，因而成为后来学书人不须要讲究笔法的借口。我们要知道，没有过人的天分，就想从东坡的意造入手，那是毫无成就可期的。我尝看见东坡画的枯树竹石横幅，十分外行，但极有天趣，米元章在后边题了一首诗，颇有相互发挥之妙。这为文人大开了一个方便之门，也因此把守法度的好习惯，破坏无遗。自元以来，书画都江河日下，到了明清两代，可看的书画就越来越少了。一个人一味地从心所欲做事，本来是一事无成的。但是若能做到从心所欲不逾矩（自然不是意造的矩）的程度，那却是最高的进境。写字的人，也须要做到这样，不是这样，便为法度所拘，那也无足取了。

（一九五五年五月）

二王书法管窥

——关于学习王字的经验谈

爱好书法的朋友们，向我提出了一个问题，就是"怎样学王？"这个问题提得很好，的确是一个值得研究的问题，也是我愿意接受这个考验，试作解答的问题之一，乍一看来仿佛很是简单，只要就所有王帖中举出几种来，指出先临那一种，依次再去临其他各种，每临一种，应该注意些什么，说个详悉，便可交卷塞责。正如世传南齐时代王僧虔《笔意赞》（唐代《玉堂禁经》后附《书诀》一则，与此大同小异）那样："先临《告誓》，次写《黄庭》，骨丰肉润，入妙通灵，努如植槊，勒若横钉……粗不为重，细不为轻，纤微向背，毫发死生。"据他的意见，只要照他这样做，便是"工之尽矣"，就能够达到"可擅时名"的成果。其实便这样做，在王僧虔时代，王书真迹尚为易见，努力为之，或许有效，若在现代，对于王书还是这样看待，还是这样做法，我觉得是大大不够的，岂但不够，恐怕简直很少可能性，使人辛勤一生，不知学的是什么王字，这样的答案，是不能起正确效用的。

这是什么缘故呢？因为在解答怎样学王以前，必须先把几个应当先决的重要问题，一一解决了，然后才能着手解决怎样学王的问题。几个先决问题是，要先弄清楚什么是王字，其次要弄清楚王字的遭遇如何，它是不是一直被人们重视，或者在当时和后来有不同的看法，还有流传真伪，转摹走样，等等关系。这些都须大致有些分晓，然后去学，在实践中，不断揣摩，心准目想，逐渐领会，才能

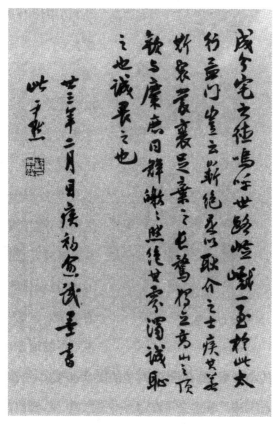

沈尹默书法作品（局部）

和它一次接近一次，窥见真谛，收其成效。

现在所谓王，当然是指羲之而言，但就书法传统看来，齐梁以后，学书的人，大体皆宗师王氏，必然要涉及献之，这是事实，那就须要将他们父子二人之间，体势异同加以分析，对于后来的影响如何，亦须研讨才行。

那么，先来谈谈王氏父子书法的渊源和他们成就的异同。羲之自述学书经过，是这样说："予少学卫夫人书，将谓大能，及见李斯、曹喜、锺繇、梁鹄、蔡邕《石经》，又于从兄洽处见张昶《华岳碑》，始知学卫夫人书，徒费年月耳，遂改本师，仍于众碑

学习焉。"这一段文字，不能肯定是右军亲笔写出来的。但流传已久，亦不能说它无所依据，就不能认为他没有看见过这些碑字，显然其间有后人妄加的字样，如蔡邕《石经》句中原有的三体二字，就是妄加的，在引用时只能把它删去，尽人皆知，三体石经是魏石经。但不能以此之故，就完全否定了文中所说事实。文中叙述，虽犹未能详悉，却有可以取信之处。卫夫人是羲之习字的蒙师，她名铄字茂漪，是李矩的妻，卫恒的从妹，卫氏四世善书，家学有自，又传锺繇之法，能正书，入妙，世人评其书，如插花舞女，低昂美容。羲之从她学书，自然受到她的熏染，一遵锺法，姿媚之习尚，亦由之而成，后来博览秦汉以来篆

沈尹默 1963 年书

隶淳古之迹，与卫夫人所传锺法新体有异，因而对于师传有所不满，这和后代书人从帖学入手的，一旦看见碑版，发生了兴趣，便欲改学，这是同样可以理解的事情。在这一段文字中，可以体会到羲之的姿媚风格和变古不尽的地方，是有其深厚根源的。王氏也是能书世家，羲之的叔父廙，最有能名，对他的影响也很大，

61

王僧虔曾说过："自过江东，右军之前，惟廙为最，为右军法。"羲之又自言："吾书比之锺、张，锺当抗行，或谓过之；张草犹当雁行，张精熟过人，临池学书，池水尽墨，若吾耽之若此，未必谢之。"又言："吾真书胜锺，草故减张。"就以上所说，便可以看出羲之平生致力之处，仍在隶和草二体，其所心仪手追的，只是锺繇、张芝二人，而其成就，自谓隶胜锺繇，草逊张芝，这是他自己的评价，而后世也说他的草体不如真行，且稍差于献之。这可以见他自评的公允。唐代张怀瓘《书断》云："开凿通津，神模天巧，故能增损古法，裁成今体……然剖析张公之草，而秾纤折衷，乃愧其精熟，损益锺君之隶，虽运用增华，而古雅不逮，至精研体势，则无所不工，所谓冰寒于水。"张怀瓘叙述右军学习锺、张，用剖析、增损和精研体势来说，这是多么正确的学习方法。总之，要表明他不曾在前人脚下盘泥，依样画着葫芦，而是要运用自己的心手，使古人为我服务，不泥于古，不背乎今，才算心安理得，他把平生从博览所得的秦汉篆隶各种不同笔法妙用，悉数融入于真行草体中去，遂形成了他那个时代最佳体势，推陈出新，更为后代开辟了新的天地。这是羲之书法，受人欢迎，被人推崇，说他"兼撮众法，备成一家"，为万世宗师的缘故。

前人说："献之幼学父书，次习于张（芝），后改变制度，别创其法，率尔师心，冥合天矩。"所以《文章志》说他："变右军法为今体。"张怀瓘《书议》更说

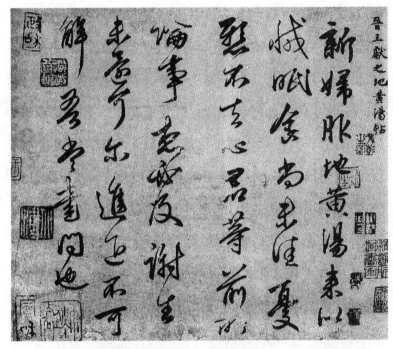

晋·王献之《地黄汤帖》

得详悉："子敬年十五六时，尝白其父云：'古之章草未能宏逸，今穷伪略（伪谓不拘六书规范，略谓省并点画屈折）之理，极草纵之致，不若藁行之间，于往法固殊，大人宜改体。且法既不定，事贵变通。然古法亦局而执。'子敬才高识远，行草之外，更开一门。夫行书非草非真，离方遁圆，在乎季孟之间，兼真者谓之

真行，带草者谓之行草，子敬之法，非草（盖指章草而言）非行（盖指刘德升所创之行体，初解散真体，亦必不甚流便）。流便于草，开张于行，草（今草）又处其中间，无藉因循，宁拘制则，挺然秀出，务于简易，情驰神怡，超逸优游，临事制宜，从意适便，有若风行雨散，润色开花，笔法体势之中，最为风流者也。"

北魏·郑道昭《郑文公碑》（局部）

陶弘景答萧衍（梁武帝）论书启云："逸少自吴兴以前，诸书犹为未称，凡厥好迹，皆是向在会稽时，永和十许年中者，从失郡告灵不仕以后，不复自书，皆使此一人（这是他的代笔人，名字不详，或云是王家子弟，又相传任靖亦曾为之代笔），世中不能别也，见其缓异，呼为末年书。逸少亡后，子敬年十七八，全仿此人书，故遂成与之相似。"就以上所述，子敬学书经过，可推而知。初由其父得笔法，留意章草，更进而取法张芝草圣，推陈出新，遂成今法。当时人因其多所伪略，务求简易，遂叫它作破体，及其最终，则是受了其父末年代笔人书势的极大影响。所谓缓异，是说它与笔致紧敛者有所不同。在此等处，便可以参透得一些消息。大凡笔致紧敛，是内擫所成。反是，必然是外拓。后人用内擫外拓来区别二王书迹，很有道理。说大王是内擫，小王则是外拓。试观大王之书，刚健中正，流美而静；小王之书，刚用柔显，华因实增。我现在用形象化的说法来阐明内擫外拓的意义，内擫是骨（骨气）胜之书，外拓是筋（筋力）胜之书，凡此都是指点画而言。前人往往有用金玉之质来形容笔致的，以玉比锺繇字，以金比羲之字，我们现在可以用玉质来比大王，金质来比小王，美玉贞坚，宝光内蕴，纯金和柔，精彩外敷，望而可辨，不烦口说。再来就北朝及唐代书人来看，如《龙门造像》中之《始平公》《杨大眼》等、《张猛龙碑》《大代华岳庙碑》、隋《启法寺碑》、欧阳询、柳公权所书各碑，皆可以说它是属于内擫范围的；《郑文公碑》《爨

龙颜碑》《嵩高灵庙碑》《刁遵志》《崔敬邕志》等、李世民、颜真卿、徐浩、李邕诸人所书碑，则是属于外拓一方面。至于隋之《龙藏寺碑》，以及虞世南、褚遂良诸人书，则介乎两者之间。但要知道这都不过是一种相对的说法，不能机械地把它们划分得一清二楚。推之秦汉篆隶通行的时期，也可以这样说，他们多半是用内擫法，自解散隶体，创立草体以后，就出现了一些外拓的用法，我认为这是用笔发展的必然趋势，是可以理解的。由此而言，内擫近古，外拓趋今，古质今妍，不言而喻，学书之人，修业及时，亦甚合理。人人都懂得，古今这个名词，本是相对的，锺繇古于右军，右军又古于大令，因时发挥，自然有别。古今只是风尚不同之区分，不当用作优劣之标准。子敬耽精草法，故前人推崇，谓过其父，而真行则有逊色，此议颇为允切。右军父子的书法，都渊源于秦汉篆隶，而更用心继承和他们时代最接近而流行渐广的张、锺书体，且把它加以发展，遂为后世所取法。但他们父子之间，又各有其自己的体会心得，世传《记白云先生书诀》和《飞马帖》，事涉神怪，故不足信。但在这里，却反映了一种人类领悟事态物情的心理作用，就是前人常用的"思之思之，鬼神通之"的说法。人们要真正认清外界一切事物，必须经过主观思维，不断努力，久而久之，便可达到一旦豁然贯通的境地，微妙莫测，若有神助，如果相信神授是真，那就未免过于愚昧，期待神授，固然不可，就是专求诸人，还是不如反求诸己的可靠。现在把它且当作神话、

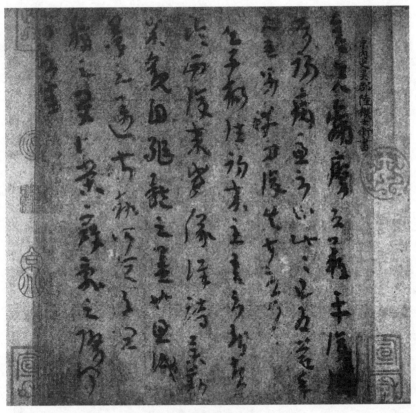

晋·陆机《平复帖》

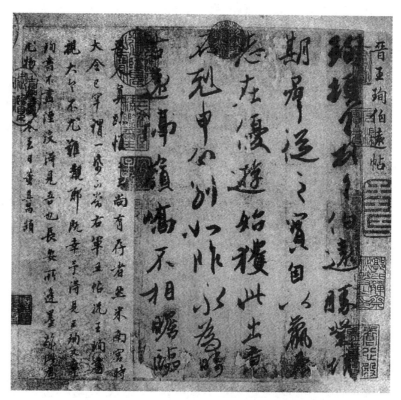

晋·王珣《伯远帖》

寓言中所含教育意义的作用看待，仍旧是有益处的。更有一事值得说明一下，晋代书人遗墨，世间仅有存者，如近世所传陆机《平复帖》以及王珣《伯远帖》真迹，与右军父子笔札相较，显有不同，《伯远帖》的笔致，近于《平复帖》，尚是当时流俗风格，不过已入能流，非一般笔札可比。后来元朝的虞集、冯子振等辈，欲复晋人之古，就是想恢复那种体势，即王僧虔所说的"无以较其多少"的吴士书，而右军父子在当时却能不为流俗风尚所局限，转益多师，取多用弘，致使各体书势，面目一新，遂能高出时人一头地，不仅当时折服了庾翼，且为历代学人所追慕，其声隆誉久，良非偶然。

自唐迄今，学书的人，无一不首推右军，以为之宗，直把大令包括在内，而不单独提起。这自然是受了李世民以帝王权威，凭着一己爱憎之见，过分地扬父抑子行为的影响。其实，羲、献父子，在其生前，以及在唐以前，这一段时期中，各人的遭遇，是有极大地时兴时废不同的更替。右军在吴兴时，其书法犹未尽满人意，庾翼就有家鸡野鹜之论，表示他不很佩服，梁朝虞龢简直这样说："羲之始未有奇殊，不胜庾翼、郗愔，追其末年，乃造其极。"这是说右军到了会稽以后，世人才无异议，但在誓墓不仕后，人们又有末年缓异的讥评，这却与右军无关，因为那一时期，右军笔札，多出于代笔人之手，而世间尚未之知，故有此妄议。梁萧衍对于右军学锺繇，也有与众不同的看法，他说："逸少至学锺书，势巧

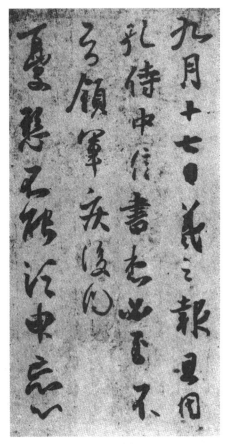

晋·王羲之《孔侍中帖》（局部）

形密，及其独运，意疏字缓，譬犹楚音习夏，不能无楚。"这是说右军有逊于锺。他又说明了一下："子敬之不迨逸少，犹逸少之不迨元常。"陶弘景与萧衍《论书启》也说："比世皆高尚子敬，子敬、元常继以齐名……海内非惟不复知有元常，于逸少亦然。"南齐人刘休，他的传中，曾有这样一段记载："羊欣重王子敬正隶书，世共宗之，右军之体微古（据萧子显《南齐书·刘休传》作微古，而李延寿《南史》则作微轻），不复见贵，及休始好右军法，因此大行。"右军逝世，大约在东晋中叶，穆帝升平年间，离晋亡尚有五十余年，再经过宋的六十年，南齐的二十四年，到了梁初，百余年中，据上述事实看来，这其间，世人已很少学右军书体，是嫌他字的书势古质些，古质的点画就不免要瘦劲些，

瘦了就觉得笔仗轻一些，比之子敬媚趣多的书体，妍润圆腴，有所不同，遂不易受到流俗的爱玩，因而就被人遗忘了，而右军之名便为子敬所掩。子敬在当时固有盛名，但谢安曾批其札尾而还之，这就表现出轻视之意。王僧虔也说过，谢安常把子敬书札，裂为校纸。再来看李世民批评子敬，是怎样的说法呢？他写了这样一段文章："献之虽有父风，殊非新巧，观其字势，疏瘦如隆冬之枯树；览其笔踪，拘束如严家之饿隶。其枯树也，虽槎枒而无屈伸；其饿隶也，则羁羸而不放纵。兼斯二者，固翰墨之病欤！"这样的论断，是十分不公允的，因其不符合于实际，说子敬字体稍疏（这是与逸少比较而言），还说得过去，至于用枯瘦拘束等字样来形容它，毋宁说适得其反，这简直是信口开河的一种诬蔑。饶是这样用尽帝王势力，还是不能把子敬手迹印象从人们心眼中完全抹去，终唐一代，一般学书的人，还是要向子敬法门中讨生活，企图得到成就。就拿李世民写的最得意的《温泉铭》来看，分明是受了子敬的影响。那么，李世民为什么要诽谤子敬呢？我想李世民时代，他要学书，必是从子敬入手，因为那时子敬手迹比右军易得，后来才看到右军墨妙，他是个不可一世雄才大略的人，或者不愿意和一般人一样，甘于终居子敬之下，便把右军抬了出来，压倒子敬，以快己意。右军因此不但得到了复兴，而且奠定了永远被人重视的基础，子敬则遭到不幸。当时人士慑于皇帝不满于他的论调，遂把有子敬署名的遗迹，抹去其名字，或竟改作羊欣、薄绍

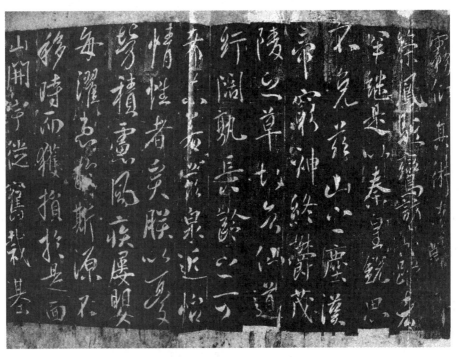

唐·李世民《温泉铭》（局部）

之等人姓名，以避祸患。另一方面，朝廷极力向四方搜集右军法书，就赚《兰亭修禊叙》一事看来，便可明白其用意，志在必得。但是兰亭名迹，不久又被纳入李世民墓中去了。二王墨妙，自桓玄失败，萧梁亡国，这两次损毁于水火中的，已不知凡几，中间还有多次流散，到了唐朝，所存有限。李世民虽然用大力征求得了一些，藏之内府，迨武则天当政以后，逐渐流出，散入于宗楚客、太平公主诸家，他们破败后，又复流散人间，最有名的右军所书《乐毅论》，即在此时被人由太平公主府中窃取出，因怕人来追捕，遂投入灶火内，便烧为灰烬了。二王遗迹存亡始末，有虞龢、武平一、徐浩、张怀瓘等人的记

晋·王羲之《乐毅论》（余清斋本，局部）

载，颇为详悉，可供参考，故在此处，不拟赘述。但是我一向有这样的想法，若果没有李世民任情扬抑，则子敬不致遭到无可补偿的损失，而《修禊叙》真迹或亦不致作为殉葬之品，造成今日无一真正王字的结果。自然还有其他（如安史之乱等）种种原因，但李世民所犯的过错，是无可原恕的。

世传张翼能仿作右军书体。王僧虔说，"康昕学右军草，亦欲乱真，与南州识道人作右军书货"。这样看来，右军在世时，已有人摹仿他的笔迹去谋利，致使鱼目混珠。还有摹拓一事，虽然是从真迹上摹拓下来的，可说是只下真迹一等，但究竟不是真迹，因为使笔行墨的细微曲折妙用，是无法完全保留下来的。《乐毅论》在梁时已有模本，其他《大雅吟》《太史箴》《画赞》等迹，恐亦有廓填的本子，所以陶弘景答萧衍启中有"箴咏吟赞，过为沦弱"之讥，可想右军伪迹，宋齐以来已经不少。又子敬上表，多在中书杂事中，谢灵运皆以自书，窃为真本，元嘉中，始索还。因知不但右军之字有真有伪，即大令亦复如此。这是经过临仿摹拓，遂致混淆。到了唐以后，又转相传刻，以期行远传久。北宋初，淳化年间，内府把博访所得古来法书，命翰林侍书王著校正诸帖，刊行于世，就是现在之十卷《淳化阁帖》，但因王著"不深书学，又昧古今"（这是黄伯思说的），多有误失处，单就专卷集刊的二王法书，遂亦不免"璠珉杂糅"，不足其信。米芾曾经跋卷尾以纠正之，而黄伯思嫌其疏略，且未能尽揭其谬，因作《法帖刊误》一书，逐

卷条析，以正其讹，证据颇详，甚有裨益于后学。清代王澍、翁方纲诸人，继有评订，真伪大致了然可晓。及至北宋之末，大观中，朝廷又命蔡京将历代法帖，重选增订，摹勒上石，即传世之《大观帖》。自阁帖出，各地传摹重刊者甚多，这固然是好事，但因此之故，以讹传讹，使贵耳者流，更加茫然，莫由辨识。这样也就增加了王书之难认程度。

二王遗墨，真伪复杂，既然如此，那么，我们应该用什么方法去别识它，去取才能近于正确呢？在当前看来，还只能从下真迹一等的摹拓本里探取消息。陈隋以来，摹拓传到现在，极其可靠的，羲之有《快雪时晴帖》《奉橘三帖》、八柱本《兰亭修禊叙》唐摹本，从中唐时代就流入日本的《丧乱帖》《孔侍中帖》几种。近代科学昌明，人

晋·王羲之《快雪时晴帖》（局部）

晋·王羲之《十七帖》（局部）

人都有机缘得到原帖的摄影片或影印本，这一点，比起前人是幸运得多了。我们便可以此等字为尺度去衡量传刻的好迹，如定武本《兰亭修禊帖》《十七帖》、榷场残本《大观帖》中之《廿二日》《旦极寒》《建安灵柩》《追寻》《适重熙》等帖，《宝晋斋帖》中之《王略帖》《裹鲊帖》等，皆可认为是从羲之真迹摹刻下来的，因其点画笔势，悉用内擫法，与上述可信摹本，比较一致，其他《阁帖》所有者，则不免出入过大。还有世传羲之《游目帖》墨迹，是后人临仿者，形体略似，点画不类故也。我不是说，《阁帖》诸刻，尽不可学。米老曾说过伪好物有它的存在价值。那也就有供人们参考和学习的价值，不过不能把它

当作右军墨妙看待而已。献之遗墨，比羲之更少，我所见可信的，只有《送梨帖》摹本和《鸭头丸帖》。此外若《中秋帖》《东山帖》，则是米临，世传《地黄汤帖》墨迹，也是后人临仿，颇得子敬意趣，惟未遒丽，必非《大观帖》中底本。但是这也不过是我个人的见解，即如《鸭头丸帖》，有人就不同意我的说法，自然不能强人从我。献之《十二月割至残帖》，见《宝晋斋》刻中，自是可信，以其笔致验之，与《大观帖》中诸刻相近，所谓外拓。此处所举帖目，但就记忆所及，自不免有所遗漏。

前面所说，都是关于什么是王字的问题。以下要谈一谈，怎样去学王字的问题，即便简单地提一提，要这样去学，不要那样去学的一些方法。我认为单就以上所述二王法书摹刻各种学习，已经不少，但是有一点不足之处，不但经过摹刻两重作用后的字迹，其使笔行墨的微妙地方，已不复存在，因而使人们只能看到形式排比一面，而忽略了点画动作的一面，即仅经过廓填后的字，其结果亦复如此，所以米老教人不要临石刻，要多从墨迹中学习。二王遗迹虽有存者，但无法去掉以上所说的短处。这不是一个无关紧要的小缺点，在鉴赏说来是关系不大，而临写时看来却是一个根本性的问题，必得设法把它弥补一下。这该怎么办呢？好在陈隋以来，号称传授王氏笔法的诸名家遗留下来手迹未经摹拓者尚可看见，通过他们从王迹认真学得的笔法，就有窍门可找。不可株守一家，应该从各人用

唐·欧阳询《卜商帖》

笔处，比较来看，求其同者，存其异者，这样一来，对于王氏笔法，就有了几分体会了。因为大家都不能不遵守的法则，那它就有原则性，凡字的点画，皆必须如此形成，但这里还存乎其人的灵活运用，才有成就可言。开凿了这个通津以后，办法就多了起来。如欧阳询的《卜商》《张翰》等帖，试与大王的《奉橘帖》《孔侍中帖》，详细对看，便能看出他是从右军得笔的，陆柬之的《文赋》真迹，是学《兰亭禊帖》的，中间有几个字，完全用《兰亭》体势。更好的还有八柱本中的虞世南，褚遂良所临《兰亭修禊叙》。孙过庭《书谱序》也是学大王草书。显而易见，他们

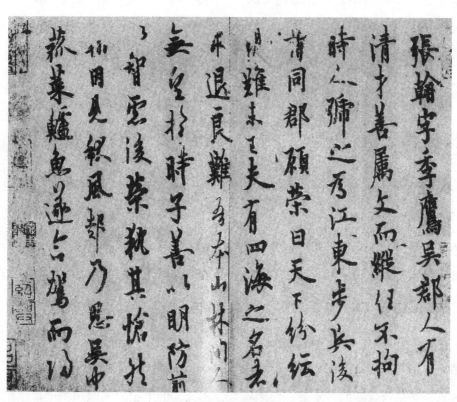

唐·欧阳询《张翰帖》

这些真迹的行笔，都不像经过钩填的那样匀整。这里看到了他们腕运的作用。其他如徐浩的《朱巨川告身》、颜真卿的《自书告身》《刘中使帖》《祭侄稿》、怀素的《苦笋帖》《小草千字文》等，其行笔曲直相结合着运行，是用外拓方法，其微妙表现，更为显著，有迹象可寻，金针度与，就在这里。切不可小看这些，不懂得这些，就不懂得得笔不得笔之分。我所以主张要学魏晋人书，想得其真正的法则，只能千方百计地向唐宋诸名家寻找通往的道路，因为他们真正见过前人手迹，又花了毕生精力学习过的，纵有一二失误处，亦不妨大体，且可以从此等处得到启发，求得发展。再就宋名家来看，如李建中的《土母帖》，颇近欧阳，可说是能用内擫法的。米芾的《七帖》，更是学王书能起引导作用的好范本，自然他多用外拓法。至如《群玉堂帖》中所刻米帖，《西楼帖》中之苏轼《临讲堂帖》，形貌虽与二王字不类，而神理却相接近。这自然不是初学可以理会到的。明白了用笔以后，怀仁集临右军字的《圣教序》，大雅集临右军字的《兴福寺碑》，皆是临习的好材料。处在千百年之下，想要通晓千百年以上人的艺术动作，我想也只有不断总结前人的认真可靠学习经验，通过自己的主观思维、实践努力，多少总可以得到一点。我是这样做的，本着一向不自欺、不欺人的主张，所以坦率地说了出来，并不敢相强，尽人皆信而用之，不过聊备参考而已。再者，明代书人，往往好观《阁帖》，这正是一病。盖王著辈不识二王笔意，专得其形，故多正局，字须奇宕

潇洒，时出新致，以奇为正，不主故常。这是赵松雪所未曾见到，只有米元章能会其意。你看王宠临晋人字，虽用功甚勤，连枣木板气息都能显现在纸上，可谓难能，但神理去王甚远。这样说并非故意贬低赵、王，实在因为株守《阁帖》，是无益的，而且此处还得到了一点启示，从赵求王，是难以入门的。这与历来把王、赵并称的人，意见相反，却有真理。试看赵临《兰亭禊帖》，和虞、褚所临，大不相类，即比米临，亦去王较远。近代人临《兰亭》，已全是赵法。我是说从赵学王，是一种不易走通的路线，却

宋·米芾《叔晦帖》(局部)

并不非难赵书，谓不可学。因为赵是一个精通笔法的人，但有习气，笔一沾染上了，便终身摆脱不掉，受到他的拘束，若要想学真王，不可不理会到这一点。

最后，再就内擫外拓两种用笔方法来说我的一些体会，以供参考，对于了解和学习二王墨妙方面，或者有一点帮助。我认为初学书宜用内擫法，内擫法能运用了，然后放手去习外拓方法。要用内擫法，先须凝神静气，收视反听，一心一意地注意到纸上的笔毫，在每一点画的中线上，不断地起伏顿挫着往来行动，使毫摄墨，不令溢出画外，务求骨气十足，刚劲不挠。前人曾说右军书"一拓直下"，用形象化的说法，就是"如锥画沙"。我们晓得右军是最反对笔毫在画中"直过"，直过就是毫无起伏地平拖着过去，因此，我们就应该对于一拓直下之拓字，有深切的理解，知道这个拓法，不是一滑即过，而是取涩势的。右军也是从蔡邕得笔诀的，"横鳞、竖勒之规"，是所必守。以如锥画沙的形容来配合着鳞、勒二字的含义来看，就很明白，锥画沙是怎样一种行动。你想在平平的沙面上，用锥尖去画一下，若果是轻轻地画过去，恐怕最容易移动的沙子，当锥尖离开时，

元·赵孟頫《玄妙观重修三门记》
（局部）

它就会滚回小而浅的槽里，把它填满，还有什么痕迹可以形成？当下锥时必然是要深入沙里一些，而且必须不断地微微动荡着画下去，使一画两旁线上的沙粒稳定下来，才有线条可以看出，这样的线条，两边是有进出的，不平匀的，所以包世臣说书家名迹，点画往往不光而毛，这就说明前人所以用"如锥画沙"来形容行笔之妙，而大家都认为是恰当的，非以腕运笔，就不能成此妙用。凡欲在纸上立定规模者，都须经过这番苦练工夫，但因过于内敛，就比较谨严些，也比较含蓄些，于自然物象之奇，显现得不够，遂发展为外拓。外拓用笔，多半是在情驰神怡之际，兴象万端，奔赴笔下，翰墨淋漓，便成此趣，尤于行草为宜。知此便明白大令之法，传播久远之故。内擫是基础，基础立定，外拓方不致流于狂怪，仍是能顾到"纤微向背，毫发死生"的妙巧的。外拓法的形象化说法，是可以用"屋漏痕"来形容的。怀素见壁间坼裂痕，悟到行笔之妙，颜真卿谓"何如屋漏痕"，这觉得更为自然、更切合些，故怀素大为惊叹，以为妙喻。雨水渗入壁间，凝聚成滴，始能徐徐流下来，其流动不是径直落下，必微微左右动荡着垂直流行，留其痕于壁上，始得圆而成画，放纵意多，收敛意少，所以书家取之，以其与腕运行笔相通，使人容易领悟。前人往往说，书法中绝，就是指此等处有时不为世人所注意，其实是不知腕运之故。无论内擫外拓，这管笔，皆是左右起伏配合着不断往来行动，才能奏效，若不解运腕，那就一切皆无从做到。这虽是我说的话，

唐·怀素《苦笋帖》

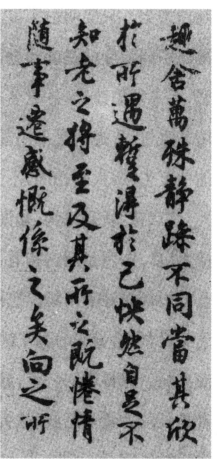

沈尹默临《兰亭序》(局部)

但不是凭空说的。

　　昔者萧子云著《晋书》，想作一篇论二王法书论，竟没有成功，在今天，我却写了这一篇文字。以书法水平有限，而且读书不多，考据之学又没有用过功夫的人，大胆妄为之讥，知所难免。但一想起抛砖引玉的成语来，它就鼓舞着我，拿起这管笔，挤牙膏似的，挤出了一点东西来，以供大家批评指正。持论过于粗疏，行文又复草率，只有汗颜，无他可说。

<div align="right">（一九六三年九月）</div>

历代名家学书经验
谈辑要释义

后汉·蔡邕《九势》

　　蔡邕，字伯喈，《后汉书》有传。邕善篆，采李斯、曹喜之法，为古今杂体。熹平年间（公元一七二一一七八年），书石经，为世所师宗。梁萧衍称其所书"骨气洞达，爽爽如有神力"。后世说他有篆隶八体之妙。这篇《九势》，文字不能肯定出于蔡邕之手，但比之世传卫夫人加以润色的李斯《笔妙》，较为可信。因其篇中所论均合于篆、隶二体所使用的笔法，即使是后人所托，亦必有传授根据，而非妄作。再看后世之八法，亦与此适相衔接，也可作为征信之旁证。

　　夫书肇于自然，自然既立，阴阳生焉；阴阳既生，形势出矣。

　　一切种类的文艺作品，都是一定的社会生活（包括自然界）在人们头脑中反映的产物，书法艺术也不例外。自有人类社会以来，人们有感于周围耳目所及，罗列万有，变化无端，受到了这些启示，不但效法自然仿制出了许多日常生活必

需的用品，而且文化娱乐生活中所不可少的各种艺术的萌芽，同时也逐渐发生。象形记事的图画文字，就是取象于天地日月山水草木以及兽蹄鸟迹而成的。大自然充满着复杂的现象，这是由于对立着的阴阳交互作用而形成。这里所说的"阴阳"，可当作对立着的矛盾来理解。相对地说来，阳动阴静，阳刚阴柔，阳舒阴敛，阳虚阴实。自然的形势中既包含着这些不同的矛盾方面，书是取法于自然的，那么，它的形势中也就必然包含动静、刚柔、舒敛、虚实，等等。就是说，书家不但是模拟自然的形质，而且要能成其变化。所以这里说："阴阳既生，形势出矣。"我们知道，形是静止的，势是活动的；形是由变化往来的势交

后汉·蔡邕《熹平石经》（局部）

织所构成的。蔡邕上面几句话里，把书法根本法则应该是些什么，已经揭示给我们了。这就是，书法不但具有各种各式的复杂形状，而且要具有变动不拘的活泼精神。所以我国书法被人们认为是艺术，而且是高度的艺术，因为它产生之始就具备了这种性格。这些因素是内在的，是与字形点画以俱来的，而不是从外面硬加上去的。

　　藏头护尾，力在字中。下笔用力，肌肤之丽。

　　这几句话，是说写字的工具如何使用，才能很好地发挥它的功能。字的形势是由笔毫行墨所形成的。因为字的形势不仅是形质一方面的要求，而且要表现出活泼泼的精神意态，方始合格，所以这里说到"藏头护尾"。就是说，这管笔用的时候必须采取逆势；若果平下顺拖，那就用不出力来。逆入逆收，才能把力留在纸上，字中就觉得有力，这样才能显现出活泼泼的精神来。所以，前人评法书，总用"笔力惊绝"一语。唐朝韦陟见怀素草书笔力过人，便知其必有成就。这种笔的力是从哪里来的？只要看看卫夫人所说："点、画、波、撇、屈曲，皆须尽一身之力而送之"，就可以理解这个力就是写字的人身上的力。怎样才能把身上的力通过这枝笔毫输送到纸上字中呢？这个关键，在于把笔的得法。前人使用这枝笔，

毕生辛勤，积累了一套经验，就是指实、掌虚、掌竖、腕平、腕肘并起，再加上肩头松开去运用笔毫，便能使全身气力发挥作用，笔手相忘，灵活一致，随意轻重，无不适宜，全身气力自然贯注，字中自然有力了。"下笔用力，肌肤之丽"这两句话，乍一看来，不甚可解；但你试思索一下，肌肤何以得丽，便易于明白。凡是活的肌肤，它才能有美丽的光泽；如果是死的，必然相反地呈现出枯槁的颜色。有力才能活泼，才能显示出生命力，这是不言而喻的事实。

故曰：势来不可止，势去不可遏，惟笔软则奇怪生焉。

这里提出了"势来""势去"字样。我们可以领会到，凡实的形都是由虚的势所往来不断构成的，而其来去的动作，又是由活泼泼地不断运行着的笔毫所起的作用。"不可止""不可遏"，正是说明人手所控制着的笔毫，若有意或无意之间往复活动着，既受人为的限制，又大部分出于自然而然，即米芾所说的"振迅天真，出于意外"。这种情形，是极其灵活无定的。这又与所用的工具有关，所以末句提出，"惟笔软则奇怪生焉"。我国书法能成为艺术，与使用毛笔有极大关系。毛笔能形成奇异之观，是由于它的软性。这个软是与刻甲骨文字的铁刀和蘸漆汁书字的竹木硬笔相对而言的。哪怕是兔毫、狼毫以及其他兽毛硬毫，还是比它们要软

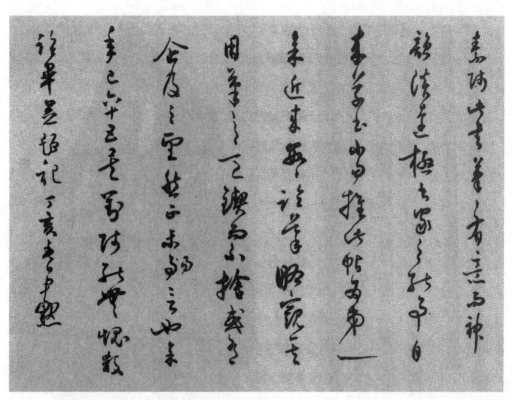

沈尹默临怀素《小草千字文》并跋（局部）

竹简文字:《信阳楚简》(局部)

甲骨文字:《祭祀狩猎涂朱牛骨刻辞》

得多。

前面解释的这几节文字，连在一起，是一段总说。它阐述了书法的起源以及如何写法、用什么样的工具来写等；最后特别提到使用的工具，这有十分重要的意义。从汉字不断发展的过程来看，前一阶段是利用甲骨和竹简、木版记载文字，所用的工具是铁制成的刀和蘸漆汁的竹木制成的硬笔。随着日用器物多式多样地日趋于便利民用，逐渐有了绢素和纸张，写字的工具便创造性地取兽毛制成软性的笔毫。这样一来，不但使用起来方便，而且有助于发挥艺术性作用，遂为书法

沈尹默 1964 年书

艺术创造了有利条件。所以，自来书家总说要精于笔法，口谈手授，也都是教人如何合乎法则地使用这管笔。因此，想要讲究书法的人，如果不知笔法，就无异在断港中航行，枉费气力，不能登岸。北宋钱若水曾说过一句话："古之善书，鲜有得笔法者。"在前人摸索笔法的时代，当然不免有这样的情况，有时能做了，而还不能说，这是知其然而不知其所以然的阶段。经过了无数人长时期的研究，把使用毛笔的规律摸清楚了，遂由实践写成了理论。今天，我们有条件利用历代书家的理论为指南，更好地运用笔法技巧，写出我们这一时代的好字，为新社会服务。这样的要求，我认为是极合乎情理的。这里，我想顺便把柳公权的《笔偈》解释一下，作为学书人之助。《笔偈》见于宋朝钱易所著的《南部新书》中，是这样四句："圆如锥，捺如凿，只得入，不得却。"虽然只有短短十二个字，却能把毛笔的性能功用，概括无遗。向来赞颂好笔，说它有四德，就是尖、齐、圆、健。偈中之"圆如锥"，揭示了圆和尖二者；"捺如凿"，捺是把笔毫平铺在纸上，平铺的笔毫就形成了齐；用锥、凿等字样，不但形象化了尖和齐，而且含有刚健的意义，这是明白不过的。"只得入，不得却"，是说笔毫也和锥、凿的用场一样，所以向来有入木三分，力透纸背，落笔轻、着纸重等说法。认识了毛笔的功能，就能理解如何用法，可以得心应手。在点画运行中，利用它的尖，可以成圆笔；利用它的齐，就能成方笔。王羲之的转左侧右，就是这样利用毛笔的。它的转

便圆，侧便方，如此在点画中往复运行，就可以得方圆随时结合的妙用。一句话，就是利用它的软性。利用得好，便可以收到意外之奇的效果。

　　凡落笔结字，上皆覆下，下以承上，使其形势递相映带，无使势背。

这一节是总说一个字由点画连结而成的形势。以下几节分别说明点画中的不同笔势。从这一节到篇末共计九节，故名"九势"。这里要解释一下，何以不用"法"字而用"势"字。我想前人在此等处是有深意的。"法"字含有定局的意思，是不可违反的法则；"势"则处于活局之中，它在一定的法则下，因时地条件的不同，就得有所变易。蔡邕用"势"字，是想强调写字既要遵循一定的法则，但又不能死守定

沈尹默隶书（临范《衡方碑》）

97

法，要在合乎法则的基础上有所变易，有所活用。有定而又无定，书法妙用，也就在于此。

既是总说一个字的形势，而每个字都是由使毫行墨而成，点画之间，必有连结，这里就要体会到它们的联系作用，不能是只看外部的排比。实际上，它们是有一定的内在关系的。点画与点画之间，部分与部分之间都是如此。不然，就只能是平板无生气的机械安排，而不能显示出活生生的有机的神态。必须使"形势递相映带"，才会表现出活的生命力，而引人入胜，不是一束枯柴、一盘散沙，令人无所感染。接着又郑重申说一句："无使势背。"势若背了，就四分五裂，不成一个局面，这是书家所最忌的。但是，我们要理解，一个字既然有递相映带之处，必然不能只是一味相向着，它必然也会出现相背的姿势，这是很合乎必然规律的。这里所说的背，是相对性的，能起相反相成的作用的。"无使势背"句中之背，是指绝对的背，它是破坏内在联系的。我的看法，"无使势背"，简直指不成形势而言，不合理的向背而言，自然也包含着不当向而向的成分在内，因而破坏了整体结构，总起来说就是势背。

一般学字的人，总喜欢从结构间架入手，而不是从点画下功夫。这种学习方法，恐怕由来已久。这是不着眼在笔法的一种学习方法。一般人们所要求的，只是字画整齐，表面端正，可以速成，如此而已。在实用方面说来，做到这样，已

经是够好的了。因为，讲应用，有了这样标准，便满人意了。但从书法艺术这一方面看来，就非讲究笔法不可。说到笔法，就不能离开点画。专讲间架，是不能入门的。为什么这样说？请看一看后面几条所载，这个道理就可以弄清楚了。这段文字讲落笔结字，也是着重谈形势，而不细说间架，就因为间架是死的，而形势才是活的。只注意间架，就容易死板，那就谈不上艺术性了。上面提出的"上覆下承"，也还是着重讲有映带的活形势，而不是指死板板的间架。

转笔，宜左右回顾，无使节目孤露。

这里所说的"转"，是笔毫左右转行，就是王羲之用笔转左侧右之转，就是孙过庭《书谱》中执、使、转、用之转，而不是仅仅指字中转角屈折处之转，更不是用指头转动笔管之转。凡写篆书必当使笔毫圆转运行，才能形成婉而通的形势。它在点画中行动时，是一线连续着而又时时带有一些停顿倾向，隐隐若有阶段可寻。连和断之间，有着可分而不可分的微妙作用。在此等处，便揭示出了非"左右回顾"不可的道理。不然，便容易"使节目孤露"。要浑然天成，不觉得有节目，才能使人看不碍眼。自从简化篆书为隶体以后，遂破圆为方了。笔画一味地方，是不耐看的，摺折多了，节目必然更加突出，尤其要注意到方圆结合着用笔

才好。领会了转笔的意义，就可奏效。

藏锋，点画出入之迹，欲左先右，至回左亦尔。

"藏锋"和中锋往往混为一谈，这是不对的。单是藏着锋尖，是不能很好地解决中锋问题的；必须用下面所说的藏头护尾，才能做到。"藏锋"的意义和用场，这里说得极为明确："点画出入之迹"，就是指下笔和收笔处，每一个点画，当其落笔时必然是笔的锋尖先着纸，收笔时总得提起来，也必然是笔锋后离纸，所以形成点画出入之迹的是锋尖。我们知道，点画要有力，笔的出入都必须取逆势，相反适可相成，所以必须用藏锋。故下面

沈尹默书行书临范

接着说："欲左先右，至回左亦尔。"这与转笔的左右回顾是一致的。自来书家要用无往不收、每垂不缩的笔法，就是这个缘故。无论篆、隶、楷、行、草，都须如此。

　　藏头，圆笔属纸，令笔心常在点画中行。

　　护尾，点画势尽，力收之。

"藏头""护尾"之用，是写字的最关重要的笔法，因为非这样做便不容易使笔力倾注入字中。"圆笔属纸"，是说当笔尖逆落在纸上锋藏了以后，顺势将毫按捺下去，使它平铺，就是向来书家所说的万毫齐力，平铺纸上，也就是落笔轻、着纸重的用法。这样一来，笔心（被外面短一些的副毫所包裹着的一撮长一些的毫，从根到尖，这就是笔心）就可以常常行动在点画当中，而不易偏倚，笔笔中锋，就能做到。所以我说，藏锋和中锋不能混为一谈。仅仅会用藏锋，不能就说是已经会用中锋了。"护尾"之义，亦复如此，也是要用全力收毫，回收锋尖，便算做到护尾。这也和藏锋一样，无论篆、隶、楷、行、草体，都非如此不可。

　　疾势，出于啄磔之中，又在竖笔紧趯之内。

沈尹默书中楷临范

前面四节，所说的是贯串于各种点画中间共同使用的方法。从这一节以下，则分别述说不同点画各有它所适宜的不同行笔方法。"疾势"是宜用于"啄磔"和"趯笔"的。啄、磔、趯三者都是篆体中所无，自从有了隶字以后才出现的。啄是短的撇。为什么把它叫作啄？是用鸟嘴啄取食物来形容它那种急遽而有力的姿势。磔有撑张开来的意思，又叫作波，是取它具有曲折流行之态，流俗则一般叫作捺，是三过笔形成的，所以有一波三折之说。开始一折稍短，行笔宜快些；中间一折长些，要放缓行

笔；末了一折，又要快行笔，近出锋处，一按即收。这都是须用疾势的地方。又说"竖笔紧趯之内"，因为趯也是极短的笔画，非疾行笔就不能健劲有力，如人用脚踢东西，缓了就不能起作用。但隶体之趯，与楷体之趯，笔势虽然相同，而在字体中的位置则不尽相同。看看下文，便知其详。此节竖笔紧趯，则是楷书所常见的。此处为什么要下一"紧"字，因为竖笔就是直笔，直下笔必须提着按行下去，笔毫常是摄墨内敛，是处于紧而不散的快态中的。趯须快行笔，便只能微驻

随即趯出，故谓之紧趯。趯也叫作挑。

掠笔，在于趱锋峻趯用之。

"掠"是长形的撇，是竖笔行至半途变中行为偏向左行的动作。当它将要向左偏时，笔毫必须略微按下去一些，便显得笔画粗些，然后作收，是把紧行的毫放散了一些的缘故，所以这里用趱锋说明它。趱有散走之意义，因此之故，这里的"趱"不能不加上一个"峻"字，使缓散笔致改为紧张行动，方合趯的用处。这两节中的趯法，是一致的；但因为它所承接的笔势有紧摄和缓散的区别，所以本节说明要"峻趯"，以防失势，不是有两种趯法。

涩势，在于紧駃战行之法。

行笔不但有缓和疾，而且有涩和滑之分。一般地说来，缓和滑容易上手，而疾和涩较不易做到，要经过一番练习才会使用。当然，一味疾，一味涩，是不适当的，必须疾缓涩滑配合着使用才行。涩的动作，并非停滞不前，而是使毫行墨要留得住。留得住不等于不向前推进，不过要紧而快（文中"駃"字即"快"字）

前歲述著目東京寄書來云別乞原稿各
項奉上此項資料之可貴想早在洞悉中
弟實費却莫大之苦心始得入手此邦人
士中得窺其全豹者僅一二人在中國除
舊藏者及弟而外恐當以足下為第三人
矣信中所謂可貴之資料乃明要國民所
藏石鼓文先鋒本之攝影之往者藝苑真
賞社用彼此所藏中權本磨改權字為甲

沈尹默《石鼓文研究·序》手迹（局部）

地"战行"。"战"字仍当作战斗解释。战斗的行动是审慎地用力推进，而不是无阻碍的，有时还得退却一下再推进，就是《书谱》中所说的衄挫。这样才能正确理解涩的意义。书家有用"如撑上水船，用尽气力，仍在原处"来作比方，这也是极其确切的。

　　横鳞、竖勒之规。

　　横、竖二者，在字的结构中是起着骨干作用的笔画，故专立一节来说明用笔之规。鳞就是鱼的鳞甲。鳞是具有依次相叠着而平生的形状。平而实际不平。勒的行动就像勒马缰绳那样，是在不断地放的过程中而时时加以收紧的作用。这两者都是应用相反相成的规律的。不平和平，放开和收紧，互相结合，才能完成横、竖两画合法的笔势。我国古籍中，亦曾经有过"无平不陂、无往不复"的说法，这本是一种辩证规律。书法艺术也必然具有同样的规律，不可能有例外。作一横若果是一味齐平，作一竖如果是一往直下，是用不出笔力来的。无力的点画形象，必然是死躺在纸上的。死的点画怎能拟议活的形象，那还成个什么艺术！这自然是为隶书说法，但楷体亦必须遵守这个规矩。

　　这篇文字后面，前人有附记一则，文如下："此名《九势》，得之虽无师授，

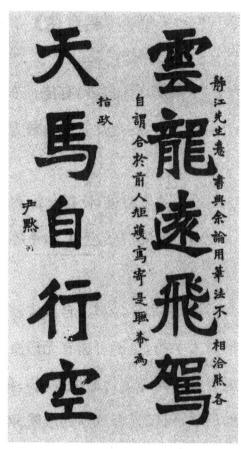

沈尹默书法作品

亦能妙合古人。须翰墨功多，即造妙境耳。"这几句话，说得虽甚简单，不过是赞颂《九势》有助于书法，但值得我们把它阐明一下。《九势》自然是经过无数人的实践才把它总结成为理论而写定的。想要说明前人理论是否正确，还须经过学习者的认真实践。所以这附记中说"得之"，此二字极有重要意义，这个"得"，是指学习的人要把《九势》用法不但弄清楚，会解说，而且要掌握这些法则，再经过辛勤练习，即文中所说"翰墨功多"，才能进入妙境，这里没有其他捷径可寻。理论必须通过实践，才能真正被掌握。单是字面看懂了，实际说来，是真正懂了吗？不是。一到应用场合，往往又糊涂了。只有到自己能应用了，才能说懂。这样的懂，才算"得之"了，才能算是自己的本领。知而不能行，是等于无所知。我们的师古，是为了建今。若果不能把经过批判而承接下来的好东西，全部掌握得住，遵循其规矩，加以改造创新，就不能做到古为今用。那么，我们就白白地有了这一份丰富的产业，岂不可惜！

南齐·王僧虔《笔意赞》

王僧虔,《南齐书》有传。王氏世传书法,僧虔渊源家学,熏染至深,功力过人,有大名于当代。这篇《笔意赞》,是较为高级阶段的书法理论,总结了以往经验,切实可信。

书之妙道,神彩为上,形质次之,兼之者,方可绍于古人。以斯言之,岂易多得。必使心忘于笔,手忘于书,心手遗情,笔书相忘,是谓求之不得,考之即彰,乃为《笔意赞》曰:

说到"书之妙道",自然应该以神彩为首要,而形质则在于次要地位。但学书总是先从形质入手的,也不可能有无形质而单有神彩的字,即所谓皮之不存,毛将焉附。那么,在这里应该怎样理解他所说的呢?我以为僧虔所说的形质,是指有了相当程度进行组织而成的形质,仅仅具有这样的形质,而无神彩可观,不能

就算已经进入书法之门，所以又说："兼之者，方可绍于古人。"凡是前代称为书家者流，所写的字，神彩、形质二者都是具备了的。后人想要把这个优良传统承受下来，就也得要二者兼备，才算成功。不过这却不是很容易做到的事。历代不少写字的人，其中只有极少数人，被人们一致承认是书法家。历来真正不愧为书法家的作品，现在传世者还有，试取来仔细研究，便当首肯。因此，我一向有一种不成熟的想法，对于形质虽然差些（这是一向不曾注意点画笔法的缘故），而神彩确有可观，这样的书家，不是天分过人，就是修养有素的不凡人物，给他以前

（台阁体）明·沈度《不自弃说》（局部）

（台阁体）明·沈度《不自弃说》

人所称为善书者的称号，是足以当之而无愧的。若果是只具有整秩方光的形质，而缺乏奕奕动人的神彩，这样的书品，只好把它归入台阁体一类，说得不好听一点，那就是一般所说的字匠体。用画家来比方，书法家是精心于六法的画师，善书者则是文人画家。理会得这样，对于法书的认识和辨别或者有一点帮助。善书者这个名词，唐朝人是常用的，其涵义却有不同，孙过庭《书谱》中的善书者，是指锺、张、二王，而陆希声所说则是不知笔法的书家。我们作文有个习惯，同样的名词，可以把它分为通言和别言来应用。过庭所说是包举一切，是通言之例，希声专指一类，则是别言。现在所用是同于后者。

我说僧虔对于学习书法的要求，不是一般的，而是较高的。他称颂的是笔意，而不仅仅是流于外感的形势，他讲究的还有神彩，这是作品的精神面貌。他要求所写出来的字，不仅要有美观外形，更

要有美满的精神内涵。这种要求，不是勉强追求得到的，而要通过不断的学习和艺术实践，到了相当纯熟的阶段，即文中所说的"心手遗情，笔书相忘"的境界，只有到了这种境地，艺术家才能随心所欲，把自己的思想感情充分倾注到作品中去，使写出的字，成为神采奕奕的艺术品。

　　剡纸易墨，心圆管直，浆深色浓，万毫齐力。

　　先从书法所使用的工具和怎样使用工具说起。纸用浙东绍兴剡溪的藤料制者。墨是采用河北易水墨工所作烟墨。笔要用心圆管直者，笔毫是用兽毛制成，取短一些的为副毫，包裹一撮长一些的在中心缚成圆而尖的笔头。若心管不圆，就不便于四面行墨；管若不直，当左右转侧使用时就不很顺利。管直心圆，才是合用的笔。浆是墨汁，何以说深？因为唐以前的砚台都是中凹，像瓦头一样，所以前人把砚台又叫作砚瓦。这种砚式，是和墨的应用有关系的。易水法未有之前，魏晋书人所用的大概有石墨和松枝烟墨两种，无论是哪一种，都是有渣滓的，都是像粉末一样，只能用胶水之类调和着使用，不能研磨，不像锭子墨那样，所以凹砚才能派用场。后来有了锭子墨，就须用平浅面砚来磨着用，中凹的就不甚方便了。色浓是说蘸浆在纸上写字，其色浓厚。浆何以能到纸上，自然是使毫行墨的

晋·王羲之《黄庭经》（局部）

缘故。故笔毫必须深入饱含墨汁，写起来才能酣畅，根根毛都起作用。前人主张万毫齐力、平铺纸上，是很有道理的。上面专谈工具，并不是说非用什么纸、墨、笔不可，它的意思是，要做好一件事，工具的讲究也是必要的。

先临《告誓》，次写《黄庭》。骨丰肉润，入妙通灵。

这里举出王羲之的《告誓》和《黄庭》两种，固然因为这是王家上代遗留下来的妙迹，但也是当时爱好者所递相传习的好范本，所以不去远举蔡、崔、锺、张诸人作品。即羲之所遗名迹，亦不止此两种。要知道，这也不过是随宜举例，不可拘泥，以为此外就没有适宜

于学习的范本了。《告誓》笔势略谨严些，《黄庭》则多旷逸之致。谨严之势易拟，旷逸之神难近，故分别次第，使学者知所先后，不过如此而已，别无其他奥妙。倒是要懂得从范本上临习，须要求得些什么，这比选择范本的意义，我觉得还要重大些。凡好的字，必然是形神俱全的。和一个人体一样，形是具有的筋骨皮肉，神是具有的脂泽风采。所以这里，不但提出了骨和肉，而且加上丰润字样，再加上"入妙通灵"，这就揭示出临习的要求，以及其方法。不得死拟间架，必须活学点画，借以探索其行笔之意，而悟通灵妙，方合学习的道理。就是说，不但要看懂它，而且要把它写得出。一切字形，当先映入脑中，反复思索，酝酿日久，渐渐经过手的练习，写到纸上，以脑教手，以手教脑，不断如此去下功夫，久久就会和范本起着不知不觉的接近作用。

努如植槊，勒若横钉。开张凤翼，耸擢芝英。

进一步就点画形象化地来说明一下，使学者容易有所领悟。努是直画，勒是横画，无论它是横是直，都必须有力。横、直两者，是一字结构中起根本性作用的笔画。在蔡邕《九势》中也是特别提出"横鳞、竖勒之规"来说明他的用笔之法的。槊和钉都是极其健劲刚直的形象，书法家要求他的笔力也要呈现出槊钉般

沈尹默书扇面

的刚劲气势，这就突出了字形须有雄强的静的一方面，也要有姿致风神的动的一方面。故再用凤凰张翼而飞，芝草秀出，花光焕耀来作比拟，成为形神俱全的好字。能够这样使毫行墨，才能当得起米芾所说的"得笔"。

粗不为重，细不为轻。纤微向背，毫发死生。

这四句所说的更为重要，粗了何以不觉其重，细了何以不觉其轻，这是由于

使毫行墨得法的缘故。凡是善于运腕，提和
按能相结合着运用这管笔的人，就能做到这
样。每按必从提着的基础上按下去，提则要
在带按着的动作下提起来，这样按在纸上的
笔画，即粗些，也不会是死躺在纸上的笨重
不堪的笔画，提也不会出现一味虚浮而毫无
重量的笔迹。向背起于纤微，死生别于毫
发，这与《书谱》中所说的"差之一毫，失
之千里"是同一道理。理解了这些，当临习
时便应当注意到每一点画的细微屈折的地
方，不当只顾大致体势，而忽略了下笔收
笔。像米芾便欲得索靖真迹，观其下笔处，
这是学习书法的唯一窍门，不可不知。

《笔意赞》最后有两句话："工之尽矣，
可擅时名。"这是应该批判的。我们学艺术
的目的，绝不能是为了追求个人名利。

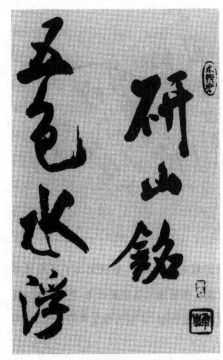

宋·米芾《研山铭》(局部)

115

唐·颜真卿《述张旭笔法十二意》

　　张旭字伯高。颜真卿字清臣。《唐书》皆有传。世人有用他两人的官爵称之为张长史、颜鲁公的。张旭精极笔法，真草俱妙。后人论书，对于欧、虞、褚、陆都有异词，惟独于张旭没有非短过。真卿二十多岁时，曾游长安，师事张旭二年，略得笔法，自以为未稳，三十五岁，又特往洛阳去访张旭，继续求教，真卿后来在写给怀素的序文中有这样一段追述："夫草稿之作，起于汉代，杜度、崔瑗，始以妙闻。迨乎伯英（张芝），尤擅其美。羲、献兹降，虞、陆相承，口诀手授，以至于吴郡张旭长史，虽姿性颠逸，超绝古今，而楷法精详，特为真正。某早岁常接游居，屡蒙激劝，告以笔法。"看了上面一段话，就可以了解张旭书法造诣何以能达到无人非短的境界，这是由于他得到正确的传授，功力又深，所以得到真卿的佩服，想要把他继承下来。张旭也以真卿是可教之材，因而接受了他的请求，诚恳地和他说："书之求能，且攻真草，今以授之，可须思妙。"思妙是精思入微之意。乃举出十二意来和他对话，要他回答，借作启示。笔法十二意本是魏

锺繇所提出的。锺繇何以要这样提呢？
那就先得了解一下锺繇写字的主张。根
据前人传下来的王右军《题卫夫人〈笔
阵图〉后》一文所记，有涉及锺繇的事
情，可以就此探得一点他的学字的主
张。记载是这样的："夫欲书者先干研
墨，凝神静思，预想字形（想象中的字
形是包括静和动、实和虚两个方面的）
大小、偃仰、平直、振动（大小、平直
是静和实的一面，偃仰、振动是动和虚
的一面），令筋脉相连，意在笔前，然
后作字。若平直相似，状如算子，上下
方整，前后齐平，便不是书，但得其点
画尔（就是说仅能成字的笔画而已）。"
接着就叙述了宋翼被锺繇谴责的故事：
"昔宋翼常作此书（即方整齐平之体）。
翼是锺繇弟子，繇乃叱之。翼三年不敢

沈尹默书，移作《书法大成》扉页

117

见繇，即潜心改迹。每作一波（即捺），常三过折笔；每作一点画（总指一切点画而言），常隐锋（即藏锋）而为之；每作一横画，如列阵之排云；每作一戈，如百钧之弩发；每作一点，如高峰坠石；每作一屈折，如钢钩；每作一牵，如万岁枯藤；每作一放纵，如足行之趣骤。"翼自遵锺繇笔势改变作风以后，始有成就。这个记载，足够说明笔意的重要性。再看梁朝萧衍《观锺繇书法十二意》一文，篇中只就锺、王优劣说了一番，没有阐明十二意，但仔细看看他论右军书时，所说的"势巧形密""意疏字缓"，却很有启发。势何以得巧，自然是意足于下笔之前。意疏就是用意有不周到之处，致使字缓。右军末年书，世人曾有缓异的批评，陶弘景认为这是对代笔人书体所说的。萧衍则不知是根据何等笔迹作出这样的评论，在这里自然无讨论的必要，然却反映出笔意对于书法的重要意义。锺繇概括地提出笔法十二意，是值得学书人重视的。以前没有人作过详悉的解说，直到唐朝张、颜对话，才逐条加以讨论。

（长史）乃曰："夫平谓横，子知之乎？"仆思以对曰："尝闻长史示令每为一平画，皆须纵横有象，此岂非其谓乎？"长史乃笑曰："然。"

每作一横画，自然意在于求其平，但一味求平，必易流于板滞，所以柳宗元

的《八法颂》中有"勒常患平"之戒。八法中谓横画为勒。在《九势》中特定出"横鳞"之规,《笔阵图》中则有"如千里阵云"的比方。鱼鳞和阵云的形象,都是平而又不甚平的横列状态。这样正合横画的要求。故孙过庭说:"一画之间,变起伏于锋杪。"笔锋在点画中行,必然有起有伏,起带有纵的倾向,伏则仍回到横的方面去,不断地、一纵一横地行使笔毫,形成横画,便有鱼鳞、阵云的活泼意趣,就达到了不平而平的要求。所以真卿举"纵横有象"一语来回答求平的意图,而得到了长史的首肯。

又曰:"夫直谓纵,子知之乎?"曰:"岂不谓直者必纵之,

沈尹默书王右军《题卫夫人〈笔阵图〉后》(局部)

不令邪曲之谓乎？"长史曰："然。"

纵是直画，也得同横画一样，对于它的要求，自然意在于求直，所以真卿简单答以"必纵之不令邪曲"（指留在纸上已成的形而言）。照《九势》"竖勒"之规说来，似乎和真卿所说有异同，一个讲"勒"，一个却讲"纵"，其实是相反相成。点画行笔时，不能单勒单纵，这是可以体会得到的。如果一味把笔毫勒住，那就不能行动了，必然还得要放松些，那就是纵。两说并不冲突，随举一端，皆可以理会到全面。其实，这和"不平之平"的道理一样，也要从不直中求直，笔力才能入纸，才能写出真正的可观的直，在纸上就不显得邪曲。所以李世民讲过一句话："努不宜直，直则失力。"八法中谓纵画为努。

又曰："均谓间，子知之乎？"曰："尝蒙示以间不容光之谓乎？"长史曰："然。"

"间"是指一字的笔画与笔画之间，各个部分之间的空隙。这些空隙，要令人看了顺眼，配合均匀，出于自然，不觉得相离过远，或者过近，这就是所谓"均"。举一个相反的例子来说，若果纵画与纵画，横画与横画，互相间的距离，

排列得分毫不差，那就是前人所说的状如算子，形状上是整齐不过了，但一入眼反而觉得不匀称，因而不耐看。这要和横、纵画的平直要求一样，要在不平中求得平，不直中求得直，这里也要向不均处求得均。法书点画之间的空隙，其远近相距要各得其宜，不容毫发增加。所以真卿用了一句极端的话"间不容光"来回答，光是无隙不入的，意思就是说，点画间所留得的空隙，连一线之光都容不下，这才算恰到好处。这非基本功到家，就不能达到如此稳准的地步。

　　又曰："密谓际，子知之乎？"曰："岂不谓筑锋下笔，皆令完成，不令其疏之谓乎？"长史曰："然。"

"际"是指字的笔画与笔画相衔接之处。两画之际，似断实连，似连实断。密的要求，就是要显得连住，同时又要显得脱开，所以真卿用"筑锋下笔，皆令完成，不令其疏"答之。筑锋所用笔力，是比藏锋要重些，而比藏头则要轻得多。字画之际，就是两画出入相接之处，点画出入之迹，必由笔锋所形成，而出入皆须逆入逆收，"际"处不但露锋会失掉密的作用，即仅用藏锋，还嫌不够，故必用筑锋。藏锋之力是虚的多，而筑锋用力则较着实。求密必须如此才行。这是讲行笔的过程，而其要求则是"皆令其完成"。这一"皆"字是指两画出入而言。"完

"成"是说明相衔得宜，不露痕迹，故无偏疏之弊。近代书家往往喜欢称道两句话："疏处可使走马，密处不使通风。"疏就疏到底，密就密到底，这种要求就太绝对化了，恰恰与上面所说的均密两意相反。若果主张疏就一味疏，密便一味密，其结果不是雕疏无实，就是黑气满纸。这种用一点论的方法去分析事物，就无法触到事物的本质，也就无法掌握其规律，这样要想不碰壁，要想达到预计的要求，那是不可能的事情。

　　又曰："锋谓末，子知之乎？"曰："岂不谓末以成画，使其锋健之谓乎？"长史曰："然。"

　　"末"，萧衍文中作"端"，两者是一样的意思。真卿所说的"末以成画"，是指每一笔画的收处，收笔必用锋，意存劲健，才能不犯拖沓之病。《九势》藏锋条指出"点画出入之迹"，就是说明这个道理。不过这里只就笔锋出处说明其尤当劲健，才合用笔之意。

　　又曰："力谓骨体，子知之乎？"曰："岂不谓趯笔则点画皆有筋骨，字体自然雄媚之谓乎？"长史曰："然。"

"力谓骨体"，萧衍文中只用一"体"字，此文多一"骨"字，意更明显。真卿用"趯笔则点画皆有筋骨，字体自然雄媚"答之。"趯"字是表示速行的样子，又含有盗行或侧行的意思。盗行、侧行皆须举动轻快而不散漫才能做到，如此则非用意专一，聚集精力为之不可。故八法之努画，大家都主张用趯笔之法，为的是免掉失力的弊病。由此就很容易明白要字中有力，便须用趯笔的道理。把人体的力通过笔毫注入字中，字自然会有骨干，不是软弱瘫痪，而能呈显雄杰气概。真卿在雄字下加一媚字，这便表明这力是活力而不是拙力。所以前人既称羲之字雄强，又说它姿媚，是有道理的。一般人说颜筋柳骨，这也反

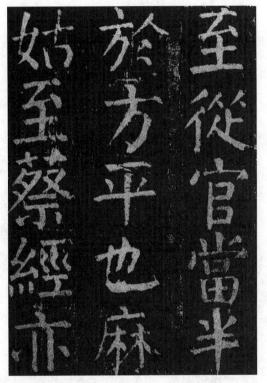

唐·颜真卿《麻姑仙坛记》(局部)

123

映出颜字是用意在于刚柔结合的筋力，这与他懂得用趯笔是有关系的。

　　又曰："轻谓曲折，子知之乎？"曰："岂不谓钩笔转角，折锋轻过，亦谓转角为暗过之谓乎？"长史曰："然。"

　　"曲折"，萧衍文中作"屈"，是一样的意义。真卿答以"钩笔转角，折锋轻过"。字的笔画转角处，笔锋必是由左向右，再折而下行，当它将要到转角处时，笔锋若不回顾而仍顺行，则无力而失势，故锋必须折，就是使锋尖略顾左再折而向右，转而下行。《九势》转笔条的"宜左右回顾"，就是这个道理。何以要轻，不轻则节目易于孤露，便不好看。暗过就是轻过，含有笔锋隐藏的意思。

　　又曰："决谓牵掣，子知之乎？"曰："岂不谓牵掣为撇，决意挫锋，使不怯滞，令险峻而成，以谓之决乎？"长史曰："然。"

　　"决谓牵掣"，真卿以"牵掣为撇"（即掠笔），专就这个回答用决之意。主张险峻，用挫锋笔法，挫锋也可叫它作折锋，与筑锋相似，而用笔略轻而快，这样形成的掠笔，就不会怯滞，因意不犹豫，决然行之，其结果必然如此。

又曰："补谓不足，子知之乎？"曰："尝闻于长史，岂不谓结构点画或有失趣者，则以别点画旁救之谓乎？"长史曰："然。"

不足之处，自然当补，但施用如何补法，不能预想定于落笔之前，必当随机应变。所以真卿答以"结构点画或有失趣者，则以别点画旁救之"。此条所提不足之处，难以意测，与其他各条所列性质，有所不同。但旁救虽不能在作字前预计，若果临机迟疑，即便施行旁救，亦难吻合，即等于未曾救得，甚至于还可能增加些不安，就须要平日执笔得法，使用圆畅，心手一致，随意左右，无所不可，方能奏旁救之效。重要关键，还在于平时学习各种碑版法帖时，即须细心观察其分布得失，使心中有数，临时才有补救办法。

又曰："损谓有余，子知之乎？"曰："尝蒙所授，岂不谓趣长笔短，常使意气有余，画若不足之谓乎？"长史曰："然。"

有余必当减损，自是常理，但笔已落纸成画，即无法损其有余，自然当在预想字形时，便须注意。你看虞、欧楷字，往往以短画与长画相间组成，长画固不觉其长，而短画也不觉其短，所以真卿答"损谓有余"之问，以"趣长笔短""意

气有余，画若不足"。这个"有余""不足"，是怎样判别的？它不在于有形的短和长，而在所含意趣的足不足。所当损者必是空长的形，而合宜的损，却是意足的短画。短画怎样才能意足，这是要经过一番苦练的，行笔得法，疾涩兼用，能纵能收，才可做到，一般信手任笔成画的写法，画短了，不但不能趣长，必然要现出不足的缺点。

又曰："巧谓布置，子知之乎？"曰："岂不谓欲书先预想字形布置，令其平稳，或意外生体，令有异势，是之谓巧乎？"长史曰："然。"

落笔结字，由点画而成，不得零星狼藉，必有合宜的布置。下笔之先，须预想形势，如何安排，不是信手任笔，便能成字。所以真卿答"预想字形布置，令其平稳"。但一味平稳不可，故又说"意外生体，令有异势"。既平正，又奇变，才能算得巧意。颜楷过于整齐，但仍不失于板滞，点画中时有奇趣。虽为米芾所不满，然不能厚非，与苏灵芝、瞿令问诸人相比，即可了然。

又曰："称谓大小，子知之乎？"曰："尝闻教授，岂不谓大字促之令小，小字展之使大，兼令茂密，所以为称乎？"长史曰："然。"

关于一幅字的全部安排，字形大小，必在预想之中。如何安排才能令其大小相称，必须有一番经营才行。所以真卿答以"大字促之令小，小字展之使大"。这个大小是相对的说法，这个促、展是就全幅而言，故又说"兼令茂密"，这就可以明白他所要求的相称之意，绝不是大小齐匀的意思，更不是单指写小字要展大，写大字要促小。至于小字要宽展，大字要紧凑，相反相成的作用，那是必要的，然非真卿在此处所说的意思，后人非难他，以为这种主张是错误的。其实这个错误，我以为真卿是难于承认的，因为后人的说法与真卿的看法，是两回事情。

这十二意，有的就静的实体着想，如横、纵、末、体等；有的就动的笔势往来映带着想，如间、际、曲折、牵掣等；有的就一字的欠缺或多余处着意，施以救济，如不足、有余等；有的从全字或者全幅着意，如布置、大小等。总括以上用意处，大致已无遗漏。自锺繇提出直至张旭，为一般学书人所重视，但各人体会容有不同。真卿答毕，而张旭仅以"子言颇皆近之矣"一句总结了他的答案，总可说是及格了。尚有未尽之处，犹待探讨，故继以"工若精勤，悉自当为妙笔"。我们现在对于颜说，也只能认为是他个人的心得，恐犹未能尽得前人之意。见仁见智，固难强同。其实笔法之意，何止这十二种，这不过是锺繇个人在实践中的体会，他以为是重要的，列举出这几条罢了。

唐·陆柬之《文赋》（局部）

　　问答已毕，真卿更进一步请教："幸蒙长史九丈传授用笔之法，敢问工书之妙，如何得齐于古人？"见贤思齐是学习过程中一种良好的表现，这不但反映出一个人不甘落后于前人，而且有赶上前人、赶过前人的气概，旧话不是有青出于蓝而胜于蓝的说法吗？在前人积累的好经验的基础上，加以新的发展，是可以超越前人的。不然，在前人的脚下盘泥，那就没有出息了。真卿想要张旭再帮助他一下，指出学习书法的方法，故有此问。张旭遂以五项答之："妙在执笔，令其圆畅，勿使拘挛；其次识法，谓口传手授之诀，勿使无度，所谓笔法也；其次，在于布置，不慢不越，巧使合宜；其次，纸笔精佳；其次，变通适怀，纵舍掣夺，咸有规矩。五者备矣，然后能齐于古人。"真卿听了，更追问一句："敢问长史神用笔之理，可得闻乎？"用笔上加一"神"字，是很有意义的，是说他这管笔动静疾徐，无不合宜，即所谓不使失度。张旭告诉他："予传授笔法，得之于老舅彦远（柬之之子）曰：吾昔日学书，虽功深，奈何迹不至殊妙。后闻于褚河南，曰：'用笔当须如印印泥。'思而不悟，后于江岛，遇见沙平地静，令人意悦欲书，乃偶以利锋画而书之，其劲险之状，明利媚好，自兹乃悟用笔如锥画沙，使其藏锋，画乃沉着。当其用笔，常欲使其透过纸背，此功成之极矣。真草用笔，悉如画沙，点画净媚，则其道至矣。如此则其迹可久，自然齐于古人。但思此理，以专想功用，故其点画不得妄动。子其书绅。"张旭答真卿问，所举五项，至为重

要，第一至第三，首由执笔运用灵便说起，依次到用笔得法，勿使失度，然后说到巧于布置，这个布置是总说点画与点画之间，字与字之间，行与行之间，要不慢不越，匀称得宜，没有过与不及。慢是不及，越是过度。第四是说纸笔佳或者不佳，有使所书之字减色增色之可能。末一项是说心手一致，笔书相应，这是有关于写字人的思想通塞问题，心胸豁然，略无疑滞，才能达到入妙通灵的境界。能这样，自然人书会通，奕奕有圆融神理。古人妙迹，流传至今，耐人寻味者，也不过如此而已。最后举出如锥画沙、如印印泥两语，是说明下笔有力，能力透纸背，才算功夫到家。锥画沙比较易于理解，印印泥则须加以说明。这里所说的印泥，不是今天我们所用的印泥。这个泥是黏性的紫泥，古人用它来封信的，和近代用的火漆相类似，火漆上面加盖戳记，紫泥上面加盖印章，现在还有遗留下来的，叫作"封泥"。前人用它来形容用笔，自然也和锥画沙一样，是说明藏锋和用力深入之意。而印印泥，还有一丝不走样的意思，是下笔既稳且准的形容。要达到这一步，就得执笔合法，而手腕又要经过基本训练的硬功夫，才能有既稳且准的把握。所以张旭告诉真卿懂得了这些之后，还得想通道理，专心于功用，点画不得妄动。张旭把攻真书和草书用笔妙诀，无隐地告诉了真卿，所以真卿自言："自此得攻书之妙，于兹五（一作七）年，真草自知可成矣。"

　　这篇文字，各本有异同，且有阑入别人文字之处，就我所能辨别出来的，即行加以删正，以便览习。但恐仍有未及订正或有错误，深望读者不吝指教。

（一九六五年八月二十日）

唐·韩方明《授笔要说》

这篇文章是从《佩文斋书画谱》录出的，经过多次传抄转刻，讹误在所不免，又无别本校勘，文字有难通处，只好阙疑；间有误字，可以测知者，即以己意订正之，取便读者。

昔岁学书，专求笔法。贞元十五年受法于东海徐公璹，十七年受法于清河崔公邈，由来远矣。自伯英以前，未有真行草书之法，姚思廉奉诏论书云："王僧虔答竟陵王书云，'张芝、韦诞、锺会、索靖、二卫，并得名前代，古今既异，无以辨其优劣，唯见笔力惊绝耳。'"时有罗晖、赵袭并善书，与张芝同著名，而张矜巧自许，众颇惑之。尝与太仆朱宽书云："上比崔、杜不足，下方罗、赵有余。"今言自古能书，皆曰锺、张，按张自矜巧，为众所惑；今言笔法，亦不言自张芝，芝自云比崔、杜不足，即可信乎笔法起自崔瑗子玉明矣。清河公虽云传笔法于张旭长史，世之所传得长史法者，惟有得

永字八法，次有五执笔，已下并未之有前闻者乎（当作"也"）。方明传之于清河公，问八法起于隶字之始，后汉崔子玉，历锺、王以下，传授至于永禅师，而至张旭，始弘八法，次演五势，更备九用，则万字无不该于此，墨道之妙，无不由之以成也。

　　唐朝一代论书法的人，实在不少，其中极有名，为众所知，如孙过庭《书谱》，这自然是研究书法的人所必须阅读的文字，但它有一点毛病，就是词藻过甚，往往把关于写字最紧要的意义掩盖住了，致使读者注意不到，忽略过去，无怪乎包世臣要把它大加删节，所以打算留待以后再来摘要解释，以供学者研究。现在先把韩方明这篇文章，详加阐发，或者比较容易收效些。包世臣《述书》下篇云："唐韩方明谓八法起于隶字之始，传于崔子玉，历锺、王以至永禅师者，古今学书之机括也。"这是很有见地的说法，因为他从书法传授源流和执笔使用方法说起，最为切要，而且明辨是非，是使人可以置信的。这篇文章足以概括向来谈书法者述说的要旨，所以在释义中，即将众家所说引来，互相证成，或者补充其所不足。至有异同出入之处，亦必比较分析，加以详说，以免读者疑惑，无所依遵。

唐·孙过庭《书谱》（局部）

　　韩方明的世系爵里不详，字迹亦不传于世。唐朝卢携曾经这样说过：“吴郡张旭言：自智永禅师过江，楷法随渡，旭之传法，盖多其人，若韩太傅滉、徐吏部浩、颜鲁公真卿……予所知者，又传清河崔邈，邈传褚长文、韩方明。”据此，则方明自言受笔法于徐、崔二氏为可信。徐璹是徐浩长子。浩字季海，是和颜真卿、李邕等人齐名的书家，流传下来的墨迹，现在还可以看见的，就是有名的《朱巨川告身》。相传宋代书家苏轼从他的遗迹得到笔法。他的儿子璹的字迹，却未曾见过，崔邈的字也不传，但他们在当时都有能书之名。贞元是唐德宗年号，十五年当公元七九九年。伯英是东汉张芝的字。这里所说的“伯英以前，未有真行草书之法”，我们应该怎样理解这句话？我以为，首先要明白两个道理：一个是真行草书体，由古篆隶逐渐演变出来，直到东汉方始形成，以前古篆隶的点画法则，当然有所不备，而写新体真行草的书法，还未能完成；再则一向学书的人，不是从师受业，就得自学。自学不外从前人留下的遗迹中去讨生活。相传李斯、蔡邕、锺繇、王羲之、欧阳询诸人，每见古代金石刻字，即坐卧其旁，钻研不舍，就是在那里探索前人的笔势。因为不论石刻或是墨迹，它表现于外的，总是静的形势，而其所以能成就这样形势，却是动作的成果。动的势，今只静静地留在静的形中，要使静者复动，就得通过耽玩者想象体会的活动，方能期望它再现在眼前，于是在既定的形中，就会看到活泼地往来不定的势。在这一瞬间，不但可以接触到五

唐·徐浩行书《朱巨川告身》（局部）

光十色的神采，而且还会感觉到音乐般轻重疾徐的节奏。凡具有生命的字，都有这种魔力，使你越看越活，可以说字外无法，法在字中。但是经过无数人无数次的心传手习，遂被一般人看出必须如此动作，才能成书。这种用笔方式，公认为行之有效，将它记录下来，称之为书法。理论本出于实践，张伯英时代，写真行草书者，尚未有写定的书法，并非不讲究书法，相反地是认真寻求不可不守的笔法。行之而后言，才能取信人，言行一致的人，也才有辨别他人说法的是或非的能力。尝听见有人说：要写字就去写好了，何必一定要讲书法。这样主张的人，不是对于此道一无所知，就是得鱼忘筌的能手，像苏东坡那样高明的人。有志学书者，却不宜采取这种态度。

姚思廉是廿四史中《梁书》《陈书》的著者，唐初任弘文馆学士。弘文馆是当时培养书法人材的所在，因之皇帝教他论书。他引南齐时代王僧虔与竟陵王萧子良的一封信，来叙述自古篆隶演变而成的新体真行草最早得法成功的后汉、魏、晋时期的张、韦、锺、索、二卫诸人，而以"笔力惊绝"四字品题之，是其着重在于用笔。晋代王右军之师卫夫人茂猗（一作漪）《笔阵图》一文中，就这样说过："善笔力者多骨，不善笔力者多肉；多骨微肉者谓之筋书，多肉微骨者谓之墨猪；多力丰筋者圣，无力无筋者病。"又说："下笔点画、波撇、屈曲，皆须尽一身之力而送之。"这就可以理解：笔力就是人身之力，要能使力借笔毫濡墨达到纸

（传）晋·索靖草书《出师颂》

上，若果没有预先掌握好这管笔，左右前后不断地灵活运用着进行工作，要想在字中显出笔力，是无法做到的。

韦诞字仲将，魏朝人，张伯英之弟子。《书断》云："诞诸书并善，尤精题署……八分、隶书、章草、飞白入妙。""草迹亚乎索靖。"靖字幼安，晋朝人，

与卫瓘俱以善草知名。瓘笔胜靖而楷法不及，《晋书·索靖传》所记载如此，知善草者不可不攻楷法。靖是张芝姊之孙。王僧虔尝说，靖传张芝草而形异，甚矜其书，名其字势曰银钩趸尾。《书断》云：靖"善章草书，出于韦诞，峻险过之。"自作《草书状》云："或若偃偡而不群，或若自检于常度。"凡人偃偡者每不能自检，自检者又无由偃偡，兼而有之，是真能纵笔以书而不流于狂怪者，惜其笔迹已不可见。世传《出师颂》，恐是临本，但得其形而已，未能尽其神妙。锺会是锺繇之子，能传父学。自来锺、张并称，是繇而非会，此处独提会名而不及繇，仔细想想，自有他一定的原因，必非偶然。陶弘景《与梁武帝论书启》，有这样几句话："比世皆高尚子敬。"又说："海内非惟不复知有元常，于逸少亦然。"元常是锺繇的字，僧虔也曾这样说过："变古制今，惟右军领军，不尔，至今犹法锺、张。"右军是王羲之，领军是王洽。说他们变了锺繇字体。在宋、齐、梁时期，一般人都喜欢羊欣的新体，嫌锺、王微古，所以不愿意多提及他们。

二卫是晋朝的卫瓘、卫恒父子。瓘字伯玉，恒字巨山，瓘工草隶，尝自言："我得伯英之筋，恒得其骨，索靖得其肉。"唐玄度言："散隶，卫恒之所作也。祖觊、父瓘皆以虫篆草隶著名，恒幼传其法。"僧虔所称诸人，考其传授，非由家学，即由戚谊，但有一事，应该注意，虽然递相祖述，却不保守，都能推陈出新，有所发展。魏晋以来，书法不断昌盛，这也是重要的一种因素。由此可见，有继

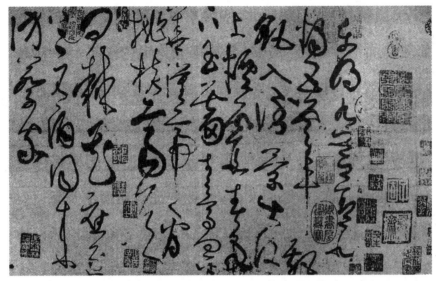

唐·张旭狂草《古诗四帖》(局部)

承、有创造，本来是我国学术文艺界传统的优良风尚。

张旭字伯高，吴郡人，官左率府长史，世遂称之为张长史，因为他每每醉后作狂草，又叫他作张颠。他是陆彦远的外甥，彦远传其父柬之笔法，柬之受之于他的舅父虞世南。旭遂得笔法真传，但他能尽笔法之妙，则是由于自学中的领悟，偶见担夫争路，和听见鼓吹的音节，看到舞蹈的姿势，都能与行笔往来的轻重疾徐，理通神会，书法遂尔大进。后人论书，于欧、虞、褚、陆诸家，皆有异同，

唯对于张旭则一致赞许。他的手迹，传世不多，而且往往是别人临本。最近故宫博物院印行了一本没有署名的草书，有董其昌的跋，经他品评，认为是张旭笔墨。虽然现在还有不同的意见，但却是一种好物，我认为它与杜甫描写他的草书诗句"锵锵鸣玉动，落落群松直。连山蟠其间，溟涨与笔力……俊拔为之主，暮年思转极"所形容颇相合。旭善草体，而楷法绝精，其小楷《乐毅论》不可得见，而《郎官石记》尚有传本，清劲宽闲，唐代楷书中风格如此者，实不多见。宜其为颜真卿辈所推崇，争相就求其笔诀。方明说他始弘八法，又说以永字八法传授于人，这样说法，是承认永字八法之名，是由张旭提出的。唐代《翰林禁经》中只这样说，隋僧智永发其旨趣，世遂传李阳冰言逸少攻书多载，十五年偏攻永字，以其能备八法之势，能通一切字也。这或者是别人附会上去的话，不足为以永字名八法之根据。不信，你试检查一下张旭以前论书的文献，如蔡邕《九势》中只提到掠、横、竖三种；卫茂漪的《笔阵图》只说点画、波撇、屈曲，后面列举了一、、、丿、乁、丨、乀、乛七条；右军《题笔阵图后》所述有波、横、点、屈折、牵、放纵六种；李世民《笔法诀》六种则是画、撇、竖、戈、环、波；欧阳询的八法，是、、乚、一、丨、乀、乛、丿、乀，都和永字配合不好。而在张旭以后，世所传颜真卿、柳宗元他们的《八法颂》，却是依永字点画写成的。方明所说真行草书之法传授于崔邈，永字八法始名于张旭，这是可信的。至于五势九用之说，

其内容未详，以意度之，这里所说的势，自然和蔡邕《九势》之势是同一意义的，就是落笔结字，覆承映带，左转右侧的作用，不外乎行笔的转、藏、收、疾、涩等等而已。九用想来就像《笔阵图》篇末所说的六种字体不同写法，不过这里是九种，或者是指大篆、小篆、八分、隶书、飞白、章草、楷书、行书、草书而言，也未可知。不过这是我个人揣测，以备读者参考，不能作为定论。想要得到该万字、尽墨道的妙诀，的确非留心于法、势、用三者不可。

夫把笔有五种，大凡笔管长不过五六寸，贵用易便也。

第一执管。夫书之妙，在于执管，既以双指苞管，亦当五指共执。其要实指、虚掌，钩、揆、讦（当作"揭"，或作"格"）、送，亦曰抵送，以备口传手授之说也。世俗皆以单指苞之，则力不足而无神气，每作一画点，虽有解法，亦当使用不成。平腕双苞，虚掌实指，妙无所加也。

自魏晋以来，讲书法的人，无不从用笔说起。书法既然首要在用笔，那么，这管写字使用的特制工具，先要执得合法，然后才能用得便易。这是不言而喻的事实，也是尽人能知的道理。世传汉末蔡邕的《九势》，固然不能肯定它是蔡邕亲笔写成的，但也不能怀疑它的价值。它确是一篇流传有绪而且是有一定功用的

文字。篇中所说的："藏头护尾，力在字中，下笔用力，肌肤之丽。故曰：势来不可止，势去不可遏，惟笔软则奇怪生焉。"又说："使其形势递相映带，无使势背，欲左先右，至回左亦然，令笔心常在点画中行，疾势峻趯，涩势战行，横鳞，竖勒之规。"这些话，都极有道理。他所说的力，就是一般人所说的笔力，笔力不但使字形成，而且使字有肌肤之丽，他用一个丽字来说明字的色泽风神，能这样，字才有生气，而不是呆板板的。他所说的势，就是行笔往来的势，使字形由之而成的动作。势不可相背，因为画形分布，向背必然相对；笔势往来，顺逆则须相成，如此，字脉行气才能贯通浑成，成为一笔书。所用的工具，若果不是柔软的兽毛，而是硬性的物质，那就不可能得到出人意外、天成

沈尹默书法作品

入妙的奇异点画。世人公认中国书法是最高艺术，就是因为它能显出惊人奇迹，无色而具画图的灿烂，无声而有音乐的和谐，引人欣赏，心畅神怡。前人千言万语，不惮烦地说来说去，只是说明一件事，就是指示出怎样很好地使用毛笔去工作，才能达到出神入化的妙境。当左当右，当疾当涩，总是相反相成地综合利用这管笔毫，不断变化着在点画中进行活动，而笔心却必须常在点画中行，这又是不可变易的唯一原则，即一般人所说的笔笔中锋。他不说笔锋而说笔心，这就应该理解，写字时笔毫必须平铺在纸上，按提相结合着左右前后不停地行动，接触到纸面的，不仅仅是毫尖而还有副毫，这样用笔心来说明，就更为明白切当。只要明白了以上所说的用笔道理，其余峻趯、战行、横鳞、竖勒等词句，就可以得到不同程度的正确体会，便好从事练习。相传锺繇弟子宋翼点画整齐如算子，繇责其字恶，后来发愤改迹，遂成名家，即是不怕辛苦，从用笔下了几年功夫。右军也反对写字点画用笔直过，直过就是不用提按而平拖着过去，字里行间若果没有起伏映带，便不成书。其他书家主张，大致相同，不多引了。

"双苞"就是双钩，是说食指和中指两个包在管外而向内钩着。"共执"是说大指向外撇着，食、中两指向内钩着，无名指向外揭着或者说格着，小指贴住无名指下面，帮同送着，五个指都派好了用场。这同后来钱若水述说陆希声所传的五字法一致。陆希声是陆柬之的后裔，传给䶮光。到了南唐后主李煜，增加导送

二字，成为七字，这仍是由钩、撅、抵、送演出的。但得说明一下，原来抵送的送字含义，只是小指帮助无名指去推送它的揭、格或者是抵的力量而已，仍是关于手指执管一方面的事，而并不涉及手臂全部往来导送运笔一方面的作用。

"单苞"就是单钩，是用大、食、中三指执管，食指从管外钩向内，中指用甲肉之际往外抵着，其余二指衬贴在中指下面。前代用此执笔法写字成功的，只有宋朝苏轼一人。韩方明不满意这种执笔法，是有理由的。双钩执管，可高可低，单钩则只能低执，低执则腕易着纸，而且其余三指易塞入掌心，使掌心不能空虚，便少灵活性，应用不甚便易。因为它有这种短处，纵然天性解书，像苏东坡那样高明的人有时也不免会显出左秀右枯的毛病。但就东坡流传于世的《黄州寒食诗》卷子和《颍州乞雨帖》真迹来看，他还是能控制住这管笔，使笔毫听他指挥。无施不可，无怪乎黄山谷对于当时讥评东坡不善双钩悬腕的人，要加以反驳，实是辨诬，而非阿好，你再看他批评东坡兄弟子由的字，就更能了然。山谷这样说："子由书瘦劲可喜，反复观之，当是捉笔甚急而腕着纸，故少雍容耳。"子由以兄为师，字学自有极大影响，而成就如此，山谷之论，实中要害。单钩执法并非绝对不可用，但与双钩相较，顿见优劣，可以断言。方明所说"虽有解法，亦当使用不成"，正是说明单钩执法不易临机应变之故。

"解法"就是前人所说的解摘法。落笔作字，不能不遇到困境，若遇着时，就

宋·苏轼《黄州寒食诗》（局部）

得立刻用活手法来把它解脱摘掉。右军写《兰亭修禊叙》时，所用的鼠须笔，虽有贼毫，也不碍事，正见得他执笔得法，既稳且准，一遇困难，立即得解。

此处所说的平腕、虚掌、实指，和欧阳询的虚拳直腕，指实掌空，李世民的腕竖、指实、掌虚，完全一样。不过平腕的提法，更可以使人容易体会到腕一平肘自然而然地就不费气力地抬起来。这很合乎手臂生理的作用。所以，我们经常向学书人提示，就采用指实、掌虚、掌竖、腕平的说法，觉得比较妥当些。

第二搦管，亦名拙管。谓五指共搦其管末，吊笔急疾，无体之书，或起蒿草用之，今世俗多用五指搦管书，则全无筋骨，慎不可效也。

第三撮管。谓以五指撮其管末，惟大草书，或书图幛用之，亦与拙管同也。

第四握管。谓捻拳握管于掌中，悬腕，以肘助力书之。或云起自诸葛诞，倚柱书时，雷霹柱裂，书亦不辍。当用壮气，率以此握管书之，非书家流所用也。后王僧虔用此法，盖以异于人故，非本为也。近有张从申郎中拙然而为，实为世笑也。

第五搦管。谓从头指至小指，以管于第一、二指节中搦之，亦是效握管，小异所为。有好异之辈，窃为流俗书图幛用之，或以示凡浅，时提转，甚为

怪异，此又非书家之事也。

第二第三执法共同的毛病，就是捉管过高。过高了，下笔便浮飘，不易着力。所以全无筋骨，只好称之为无体之书，写大草时或可一用，日常应用则不适宜。

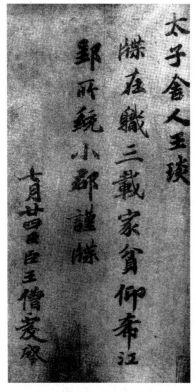

南齐·王僧虔《太子舍人帖》

第四捻拳的执法，与虚掌实指完全异趣，掌心一实，腕必受到影响，运动便欠轻灵，便须仰仗肘力来帮助行动。这样的力，无疑是一种拙力，所以书法家不喜欢用它，但这里却抬出了南齐时代著名书家，且为后世所推许的一位王右军后裔王僧虔来，说他采用此法，是取其异于人。这样解释，我认为不够真实，历史记载有这样一件事：齐高帝萧道成善书，曾与僧虔赌写，赌毕，他问谁为第一，在这样情况之下，僧虔当然不能无所顾忌，平日遂用秃的笔写字，写出来的自然要减色些。大家知道，字的好坏，不但在于笔的好坏，而且取决于执笔的合宜与否。僧虔

他不用行之有效的祖传经验，而偏采取握管写字，这明明是不求写好而是求写坏的办法，似乎不近情理，知道了他有用秃笔的事，就可以推究他在人前握笔写字的心理作用，不是企图避免遭人嫉妒，还有什么缘故呢？所以方明也有"非本为"的说法。至于张从申则当别论。窦蒙说他："工正行书，握管用笔，其于结密，近古所少。恨于历览不多，闻见遂寡，右军之外，一步不窥，意多拓书，阙其真迹妙也。"他传世有《李玄静》《吴季子》等碑，前者胜于后者，向来认为刻手不佳，其实作者握管作字，自成拙迹，不能尽诿过于人，无怪方明不客气用"拙然"二字来形容其所为，且用"世笑"字样，明非个人私见。第五搦管，虽与此小异，然于提转不便，实为同病，不宜采用。

徐公曰：置笔于大指中节前，居动转之际，以头指齐中指兼助为力，指自然实，掌自然虚，虽执之使齐，必须用之自在。今人皆置笔当节，碍其转动，拳指塞掌，绝其力势，况执之愈急，愈滞不通，纵用之规矩，无以施为也。

方明引徐璹的话，来说明上述五种执笔，哪一种最为合理，便于使用。不言而喻，徐璹是主张用双钩执法的。徐璹所说的头指，即是食指，头指齐中指即是

唐·张从申《李玄静碑》(局部)

双钩。用笔贵自在，这句话最为紧要，想用得自在必先执着得法，所以更指出置笔不可当节，当节就会碍其转动。这个"其"字不是指笔，而是指指节而言，试看下文"执之愈急，愈滞不通"，是因为拳指塞掌，生理的运用不够，致绝其力势

沈尹默书法作品

的缘故，便可了然。

又曰：夫执笔在乎便稳，用笔在乎轻健。故轻则须沉，便则须涩，谓藏锋也。不涩则险劲之状无由而生也，太流则便成浮滑，浮滑则是为俗也。故每点画须依笔法，然始称书，乃同古人之迹，所为合于作者也。

前一段是说执笔，这一段是说用笔。他首先扼要地提出了便稳轻健四字。用笔贵自在，这就是"便"，但"便"的受用，却得经过一个不便的勤学苦练的过程，方能得到。这期间，就有手腕由不稳逐渐到稳的感觉，等到手腕能稳了，下笔才有准，能稳而准，就有心手相应之乐。字贵生动有力，笔轻才能生动，笔健才能有力。但是行笔一味轻便，是不能写出好字的，切不可忘记相反相成的道理，必须把轻沉便涩相结合着使用才好。徐璹提出"藏锋"二字来解释运用轻沉便涩结合的方法，其意是指示学者不当把藏锋认为只用在点画下笔之始，而是贯行在每个点画之中，从头至尾，即所谓鳞勒法。笔势有往来，笔锋自有回互，这才做到了真正藏锋，书法是最忌平拖直过的。

"同古人之迹"和"合于作者"这两句话的意义，是截然不同的。同古人之迹，只取齐贤之义；合于作者，则必须掌握住一定技巧，具备了一定风格，而不

沈尹默书法作品（局部）

泥于古，自成一家，方能合于
这个名称。

又曰：夫欲书，先
当想，看所书一纸之中，
是何词句，言语多少，及
纸色目，相称以何等书，
令与书体相合，或真，或
行，或草，与纸相当。然
意在笔前，笔居心后，皆
须存用笔法。想有难书之
字，预于心中布置，然
后下笔，自然容与徘徊，
意态雄逸，不得临时无
法，任笔所成，则非谓能
解也。

沈尹默书欧阳修论书语（局部）

154

　　最后，徐璹讲到了写字的谋篇布局，每当写时，先得安排，不但要注意到是什么内容的文字，词句多少，而且要看所用的是什么式样的纸张，以何种字体写出，较为好看，经过如此考虑，不但色调取得和谐，而且可以收到互相发挥的妙用，遂可以构成整体美，才能引人入胜。自从隶分行草盛行以来，书法得到了极大的发展、广泛的应用，式样繁多，异趣横生。你看锺繇就擅长三体，铭石之文，用隶法写；公文往来及教学所用，用楷法写；朋友信札，用行草法写。这样安排，真所谓各尽其能，各当其用。因之，书法家对于这些，也极留心。

　　徐璹在这里再提出笔法和能解字样，因为这是关于写字能写得好或者写不好的关键问题。若果手中无法，胸中无谱，要想临机应变，救失补偏，那是不可能的，必须牢记，不得任笔写字。

附录二则

　　《法书要录》所载《传授笔法人名》云："蔡邕受于神人，而传之崔瑗及女文姬，文姬传之锺繇，锺繇传之卫夫人，卫夫人传之王羲之，王羲之传之王献之，王献之传之外甥羊欣，羊欣传之王僧虔，王僧虔传之萧子云，萧子云传之僧智永，智永传之虞世南，世南传之授于欧阳询，询传之陆柬之，柬

之传之侄彦远，彦远传之张旭，旭传之李阳冰，阳冰传徐浩、颜真卿、邬肜、韦玩、崔邈，凡二十有三人，文传终于此矣。"

此文所记可供参考，并非一无缺遗，即如褚遂良与欧、虞的关系，就没有提起，是其明证。至于蔡邕受自神人之说，自属无稽。但献之也有受法于白云先生的传说。这都是由于学者耽玩古迹，精思所得，无师而通，若有神告，世人不察，遂信以为神传。我们对于此事，应该这样去理解。"文传终于此"，只是指见之于记载者而言，后世得笔法者，仍自有人，试看看宋代欧阳、蔡、黄诸人，尝有笔法中绝，自某人出始复得之的议论，就可见并非真绝，因为前人遗迹尚在，只要学者肯用心探讨，就有重新获得可能之故。

周星莲《临池管见》云："书法在用笔，用笔贵用锋。用锋之说，吾闻之矣。或曰正锋，或曰中锋，或曰藏锋，或曰出锋，或曰侧锋，或曰扁锋。知书者有得于心，言之了了，知而不知者，各执一见，亦复言之津津，究竟聚讼纷纭，指归莫定。所以然者，因前人指示后学，要言不烦，未尝倾筐倒篋而出之；后人摹仿前贤，一知半解，未能穷追极究而思之也。余尝辨之，试详言之。所谓中锋者，自然要先正其笔，柳公权曰：'心正则笔正。'笔正则

锋易于正，中锋即是正锋，自不必说，而余则偏有说焉。笔管以竹为之，本是直而不曲；其性刚，欲使之正，则竟正。笔头以毫为之，本是易起易倒；其性柔，欲使之正，却难保其不偃。倘无法以驱策之，则笔管竖而笔头已卧，可谓之中锋乎？又或极力把持，收其锋于笔尖之内，贴毫根于纸素之上，如以箸头画字一般，是笔则正矣，中矣，然锋已无矣，尚得谓之中锋乎？或曰：此藏锋法也。试问所谓藏锋者，藏锋于笔头之内乎？抑藏锋于字画之内乎？必有爽然失、恍然悟者。第藏锋画内之说，人亦知之，知之而谓惟藏锋乃是中锋，中锋无不藏锋，则又有未尽然也。盖藏锋、中锋之法，如匠人钻物然，下手之始，四面展动，乃可入木三分；既定之后，则钻已深入，然后持之以正。字法亦然，能中锋自能藏锋，如锥画沙，如印印泥，正谓此也。然笔锋所到，收处、结处、掣笔映带处，亦正有出锋者，字锋出，笔锋亦出，笔锋虽出，而仍是笔尖之锋，则藏锋、出锋皆谓之中锋，不得专以藏锋为中锋也。至侧锋之法，则以侧势取其利导，古人间亦有之。若欲笔笔正锋，则有意于正，势必至无锋而后止；欲笔笔侧锋，则有意于侧，势必至扁锋而后止。琴瑟专一，谁能听之，其理一也。画家皴石之法，三面皆锋，须以侧锋为之，笔锋出则石锋乃出，若竟横卧其笔，则一片模糊，不成其为石矣。总之，作字之法，先使腕灵笔活，凌空取势，沉着痛快，淋漓酣畅，纯任自然，

不可思议，能将此笔正用、侧用、顺用、重用、轻用、虚用、实用，擒得定，纵得出，道得紧，拓得开，浑身都是解数，全仗笔尖毫末锋芒指使，乃为合拍。钝根人胶柱鼓瑟，刻舟求剑，以团笔为中锋，以扁笔为侧锋，犹斤斤曰："若者中锋，若者偏锋，若者是，若者不是。"纯是梦呓！故知此事，虽借人功，亦关天分，道中道外，自有定数，一艺之细，尚索解人而不得。噫，难矣！"

周午亭说用笔，于锋之中偏藏出，颇为详明，可供阅读韩方明文字者参证之用，故录之附于篇末。

文中"能将此笔正用、侧用、顺用"下，应有"逆用"二字，坊间排印本脱去，当补入。

用笔能得正侧、顺逆、轻重、虚实结合使运，而且能擒能纵，能紧能开，这才能利用解法，赢得浑身都是解数。

（一九六二年十月一日）